# Tucumán - Argentina
## Colores del Norte

## Colours of the North

Colección / *Series*
Argentina
Tierra Adentro

# Argentina Tierra Adentro

Tucumán y sus colores.
Tucumán y su gente..., los misterios de su historia y su cultura...
No alcanza un libro de fotografías para descifrar tanta belleza natural, tanta riquezas cultural. Por ello seguramente caeremos en la injustica de la omisión.

En el mundo que nos toca vivir, cobra cada vez más importancia la revalorización del hombre y de la naturaleza. Y crece cada vez más la importancia del turismo como factor de desarrollo.

Por eso Grupo Abierto Comunicaciones sigue adelante con el proyecto Argentina Tierra Adentro, que pretende difundir y promocionar el enorme potencial de las provincias del Noroeste Argentino: Salta, Jujuy, Tucumán y Catamarca.

Tucumán - Argentina. Colores del Norte, reune imágenes registradas por fotógrafos que viven en el Noroeste Argentino y que no fueron tomadas para formar parte de este libro. Son fotos vividas, luego seleccionadas para integrarse junto a otras y tratar de mostrar todo el potencial turístico de la provincia.

En todos ellos descubrimos el amor por su tierra y la gran pasión por lo que hacen. Todos ellos nos ayudan a vislumbrar un futuro mejor, conservando lo que el pasado y el presente nos brindan.

# Argentina Inland

*Tucumán and its colours*
*Tucumán and its people..., the mysteries of its history and culture...*
*A photography book is not enough to decipher so much natural beauty and cultural wealth. Therefore, we will probably fall into injustice through omission.*

*In our present world , a new appraisal of man and Nature is gaining more importance. And tourism is also becoming increasingly important as a means of development.*

*This is the reason why Grupo Abierto Comunicaciones carries on the project Argentina Inland, which is meant to divulge and promote the enormous potential of the provinces of Argentina's Northwest: Salta, Jujuy, Tucumán and Catamarca.*

*Tucumán - Argentina. Colours of the North gathers images registered by photographers who live in the Northwest of Argentina and which were not taken to form part of this book. They are lived pictures, later selected with others in an attempt to show all the tourist potential of the province.*

*Inside them we discover a deep love for their land and a great passion for what they do. All of them help us glimpse a better future, preserving what the past and the present have given us.*

# Tierra de contrastes

En 1543, el capitán burgalés Diego de Rojas hizo la entrada o expedición descubridora al territorio que los incas llamaban Tucma y los españoles, Tucumán. Así comenzó a figurar en la historia este sonoro nombre que hoy designa a la más pequeña de las veinticuatro provincias que componen la República Argentina.

Integra la región noroeste del país y limita con las provincias de Salta, Catamarca y Santiago del Estero. Tiene 22.524 km² de extensión, la tercera parte de los cuales son montañas y, el resto, llanura, fenómeno que contribuye a que, en tan escaso espacio, se dé gran diversidad geográfica:

Desde los Nevados del Aconquija, que alcanzan los 5500 m sobre el nivel del mar en el cerro del Bolsón, hasta la depresión de sólo 300 m sobre el nivel del mar donde se reúnen los grandes afluentes de la cuenca del río Salí.

Desde las selvas subtropicales de Cochuna y Alpachiri, dominio de árboles centenarios, espeso sotobosque y prados que en primavera se cubren de amancays rojo sangre, hasta los Valles Calchaquíes donde se alternan los áridos cardonales con los oasis de Los Sazos, Amaicha, Quilmes o Colalao del Valle, con sus algarrobales, maizales, viñedos, nogalares, sus cultivos de pimientos y sus colmenares de exquisita miel. Y como completando esta diversidad, los serenos paisajes del Valle de Tafí, de las Sierras de Medinas, de Tapia o de Trancas.

Otra singularidad de Tucumán es la de ser la provincia más densamente poblada de Argentina, con más de 50 habitantes por km², que hoy cuenta con 1.331.923 almas, la mitad de las cuales se concentra en su ciudad capital, San Miguel de Tucumán.

Siempre Tucumán fue tierra muy poblada gracias a sus condiciones naturales tan favorables para el asentamiento humano. Los primeros indicios de poblamiento que se registran datan de antes de la Era Cristiana y son los de la cultura Tafí, considerada la más antigua surgida en suelo argentino, de cuya importancia son muestra los cimientos de construcciones circulares y los misteriosos menhires de Tafí del Valle y El Mollar.

A partir de estos comienzos, distintas comunidades y distintas culturas, Condorhuasi, Aguada, Candelaria, Santamaría, se sucedieron a lo largo y a lo ancho del territorio tucumano. Por eso no es extraño que un labrador, al clavar la pala o al arar su campo, encuentre urnas funerarias, hachas, puntas de flecha u objetos de cerámica. Tampoco que, andando por los cerros, se hallen piedras con símbolos de antiguas creencias y restos de pueblos íntegros como el de Quilmes, exponente de cómo vivían, cómo trabajaban la tierra, cómo administraban el agua y cómo se defendían de los enemigos sus pueblos de los Valles Calchaquíes.

Pero la riqueza arqueológica máxima de la provincia de Tucumán son las ruinas llamadas de La Ciudacita o del río Las Pavas situadas a 4.400 m sobre el nivel del mar., en los Nevados del Aconquija. Santuario y a la vez puesto de observación desde el cual se domina la llanura tucumana, son uno de los testimonios más imponentes de la presencia inca en territorio argentino que se hizo sentir desde fInés del siglo XV, por lo que merecerían ser declaradas Patrimonio de la Humanidad.

# A land of contrasts

In the year 1543, captain Diego de Rojas, a native from Burgos, Spain, lead the scouting expedition that entered the territory known to the Incas as Tucma and to the Spanish as Tucumán. This is how this sonorous name began to echo in the history of the smallest of the twenty four provinces that comprise the Argentine Republic.

Tucumán is in the Northwest region of Argentina and it neighbours the provinces of Salta, Catamarca and Santiago del Estero. It extends over a total of 22,524 km², one third of which is mountainous terrain and the rest are plains. These different sceneries, encompassed in a small territory, account for Tucumán's geographical diversity: from the snowed peaks of the Aconquija –which reach their highest level in Mount Bolsón, at 1,680 feet above sea level–, to the depression where the main tributaries of the Salí River meet –at only 90 feet above sea level–.

From the subtropical forests of Cochuna and Alpachiri, with their century-old trees, deep thicket forests and prairies covered with red blood Amancay (hippeastrum) flowers in spring, to the Calchaquíes Valleys, where the arid cardonales (giant cactuses) are interspersed with several oasis, including Los Sazos, Amaicha, Quilmes and Colalao del Valle, with carob tree groves, corn fields, vineyards, walnut trees, sweet pepper plantations and apiaries that produce the most exquisite of honeys. This assortment of sceneries is made all the more varied with the presence of the serene landscapes of the Tafí Valley and the Medinas, the Tapia and the Tranca mounts.

Another of Tucumán's singularities is that it is the most densely populated province of Argentina –more than 50 persons per km²– with a population of 1,331,923, half o which live in the province's capital city, San Miguel de Tucumán.

Tucumán has always been a densely populated area due to its suitability for human settlement. The first signs of community in the area date from before the Christian era and they belong to the Tafí culture, considered the oldest to have prospered in Argentine soil. The foundations of circular buildings and the mysterious menhirs found in Tafí del Valle and Mollar bear witness to the uniqueness of this society.

Further to those beginnings, a succession of different communities and cultures took over the Tucumán territory: the Condorhuasi, Aguada, Candelaria, Santamaría. It is not at all uncommon for a farmer to find funerary urns, axes, arrow-heads or ceramic artifacts, when tilling the land or digging with a shovel. Also, when walking on the hills, it is quite frequent to find stones inscribed with symbols of ancient beliefs or to come across the remains of entire villages, like those of the Quilmes' community. These ancient sites reveal how these people lived, worked the land, managed their water supplies and how those of them populating the Calchaquíes Valleys organized their defense against enemy tribes.

Yet the greatest archaeological riches of Tucumán are the ruins of La Cuidacita (Little Town) or of Las Pavas River, situated at 1,340 feet above sea level, in the Mount Nevados del Aconquija. These ruins double up as sanctuary and observation post from which the Tucumán plains can be beheld and are proof of the Inca empire's presence in the Argentine territory as from the end of the XVth century. For these reasons, they deserve to be declared World Heritage.

Después de los incas, llegaron a Tucumán, inaugurando una nueva etapa histórica, los conquistadores españoles. La primera vez, en 1543, para explorar y la segunda, en 1550, para poblar. En 1565, fundaron San Miguel de Tucumán en la comarca indígena llamada Ibatín, y allí permaneció durante ciento veinte años, hasta que en 1685, fue trasladada al sitio que hoy ocupa.

Otra nueva etapa se inició a partir de la Revolución de Mayo de 1810 y, durante ella, Tucumán desempeñó sobresaliente papel en la transformación del país colonial en una república moderna:

En 1810, nació en su ciudad capital Juan Bautista Alberdi, el hombre que sentaría las bases de la Constitución de la Nación.

En 1812, dio a la causa de Mayo su primera gran victoria militar en la Batalla del 24 de setiembre y en 1816, albergó al Congreso que declaró la independencia.

En 1821, en medio del caos de luchas fratricidas que duraron más de tres décadas, produjo un hecho notable: humildemente, con trapiches de palo dio nacimiento a la industria azucarera argentina.

En 1853, Tucumán comenzó un período de paz y progreso efectivos y en 1876, festejó la llegada del ferrocarril que favoreció la modernización y expansión de la industria azucarera, transformando a la provincia en el primer parque industrial.

Una manifestación sobresaliente de aquel período fue el impulso dado a la educación pública cuyo fruto más relevante se vio en el siglo XX cuando, en 1914, la Generación del Centenario hizo posible la creación la Universidad de Tucumán, poco después nacionalizada. Desde entonces, Tucumán pasó a ser uno de los centros culturales de la Argentina y el primero del noroeste.

Otras obras de esa generación notable fueron la creación de la Estación Experimental Agrícola Obispo Colombres, la primera en su género del país, y aquella de amplios alcances sociales como fue la transformación de las tierras anegadizas y malsanas, inmediatas al río Salí, en el Parque 9 de Julio diseñado por el parquista francés Carlos Tahys, como lugar de recreo para la población.

Hoy, al igual que Argentina toda, Tucumán enfrenta momentos difíciles, sin embargo, demuestra que conserva su energía y su capacidad de reacción a través de realizaciones efectivas, de diverso orden. Basten para aseverarlo unos pocos ejemplos:

Es el primer productor mundial de limón. Dos de sus varios centros de investigación, Cerela y Promi, constituyen el Polo Bacteriológico del país. Posee ochenta y un grupos teatrales, exponentes del vigor de su vida artística.

Mucho más puede decirse sobre Tucumán, pero dejemos hablar a las hermosas fotografías que componen este libro, obra de excelentes fotógrafos, unos tucumanos de nacimiento, otros de adopción, que han sabido captar la belleza, sugestión, singularidad, variedad y vitalidad de esta tierra de contrastes.

**Teresa Piossek Prebisch**
San Miguel de Tucumán, noviembre de 2002

---

*The Spanish arrived at Tucumán after the Incas, sparking off a new historical era: first, in 1543, to explore and then, in 1550, to settle down. In 1565, San Miguel del Tucumán was founded in the district known to the locals as Ibatín, where it remained for 120 years until transferred in 1685 to the site it occupies today.*

*A new stage began after the Revolución de Mayo in 1810, during which Tucumán had an outstanding role within the country's evolution from colony to modern republic:*

*In 1810, Juan Bautista Alberdi was born in the city of Tucumán (the provincial capital city). He was the man who laid down the foundations of the country's National Constitution.*

*In 1812, the first military victory towards gaining independence from the Spanish was fought on Tucumán's soil, in the Battle of September 24th.*

*In 1816, the city of Tucumán was witness to the country's formal declaration of independence on the 9th of July Congress.*

*In 1821, amid the chaotic civil fighting that lasted more than three decades, the Argentine sugar cane industry was humbly born out of its first wooden mills.*

*In 1853, a period of peace and prosperity began in Tucumán and in 1876 the arrival of the train was celebrated as a means that favoured the modernization and expansion of the sugar industry, thus turning the province into the first industrial zone.*

*An outstanding feature of that period was the impulse given to public education. This policy reached its fInést hour during the XXth century, when the Centennial Generation laid in 1914 the foundation stone for the University of Tucumán which was later nationalized. Since then, Tucumán has shone as one of the first cultural centres in Argentina and the first one in the Northwest.*

*Other achievements of this noteworthy generation include the creation of the Obispo Colombres agricultural experimentation centre, the first one of its kind in the country and, also, the transformation of the unhealthy marshes next to the Salí River into the 9 de Julio Public Park, designed by the French landscaper Carlos Thays.*

*Today, just as the rest of Argentina, Tucuman faces difficulty. Yet its energy and its ability to bounce back from adversity remain intact. Following, a few statements that illustrate Tucuman's vibrancy:*

*It is the world's largest producer of lemons. Two of its several research centres, Cerela and Promi, constitute the country's Bacteriological Pole. There are 81 theatrical companies, which account for the intensity of Tucumán's artistic life.*

*Many more things can be said about Tucumán, but let us allow the beautiful pictures that follow to talk for themselves. They are the work of excellent photographers, some from Tucumán by birth, others by adoption, all of whom have captured the beauty, subtlety, singularity, variety and vitality of this land of contrasts.*

**Teresa Piossek Prebisch**
*San Miguel de Tucumán, November 2002*

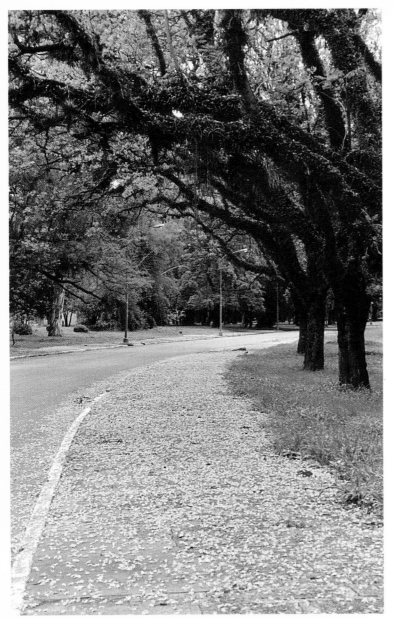

1

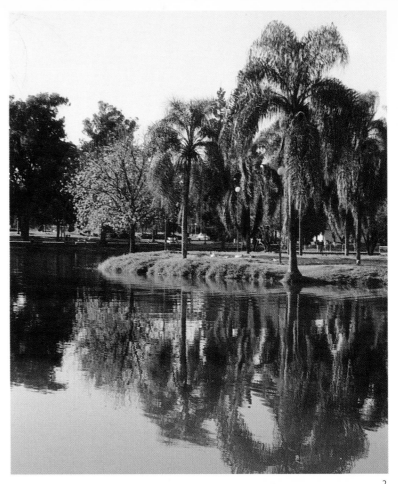

2

1- Flores de Tarcos. Parque 9 de Julio. San Miguel de Tucumán. / *Rosewood flowers. 9 de Julio Park. San Miguel de Tucumán.* **Efraín David**

2- Lago San Miguel. Parque 9 de Julio. San Miguel de Tucumán. / *San Miguel Lake. 9 de Julio Park. San Miguel de Tucumán.* **Efraín David**

3- Luna tucumana vista desde el cerro San Javier. / *View of the moon as seen from San Javier Hill in Tucumán.* **Laura Terán**

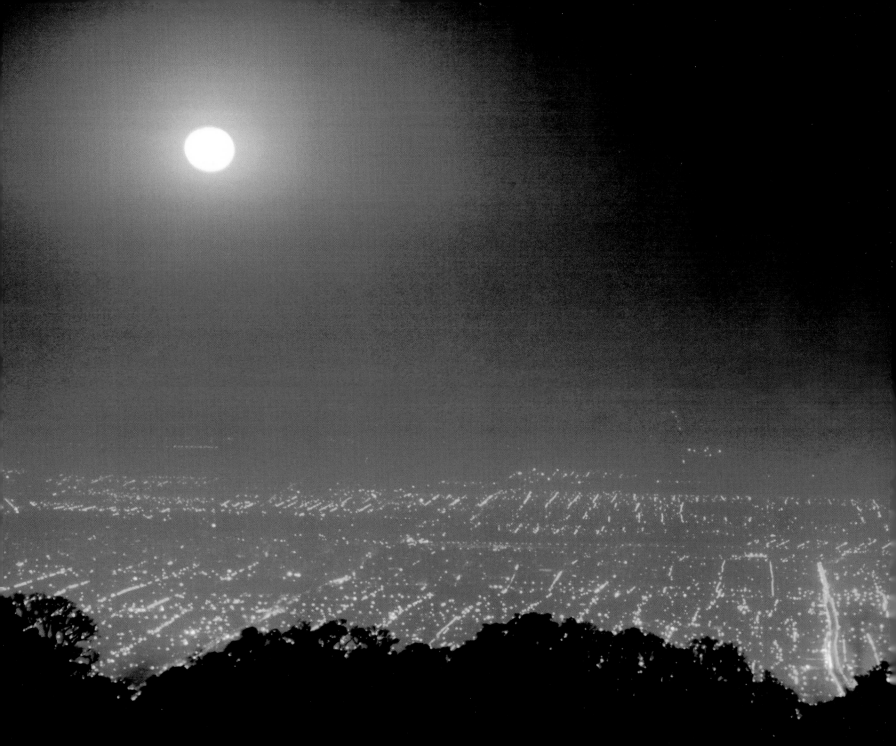

4- Basílica de Santo Domingo. San Miguel de Tucumán. / *Santo Domingo Basilica. San Miguel de Tucumán.* **Ricardo Viola**

5- Iglesia de San Francisco. San Miguel de Tucumán. / *San Francisco Church. San Miguel de Tucumán.* **Efraín David**

6- Casa de gobierno de la provincia de Tucumán. / *House of Government of the Province of Tucumán.* **Mario Cusicanqui**

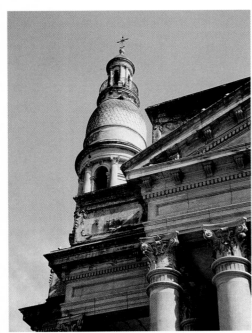

4

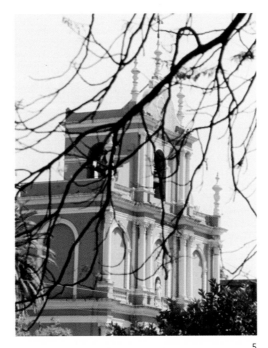

5

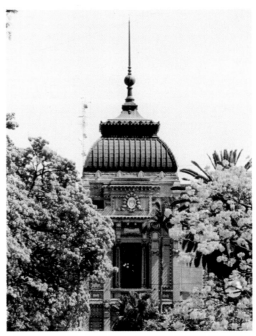

6

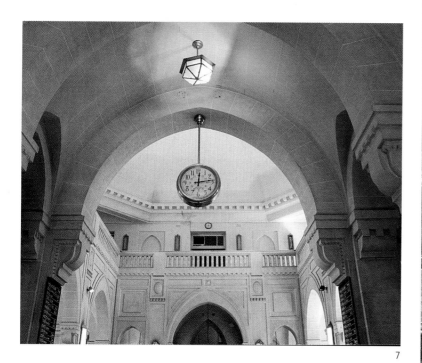

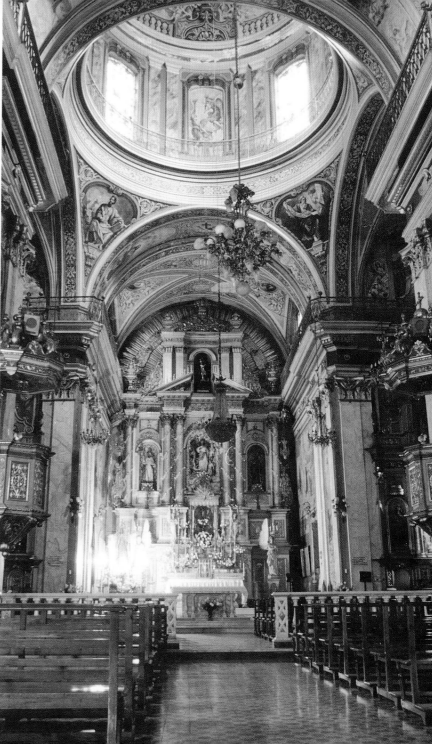

7

7- Interior del edificio del Correo Argentino. / *Interior of the Argentine Post Office building.* **Patricia Bertini**

8- Interior de la Iglesia San Francisco. / *Interior of San Francisco Church.* **Ana Lía Sorrentino**

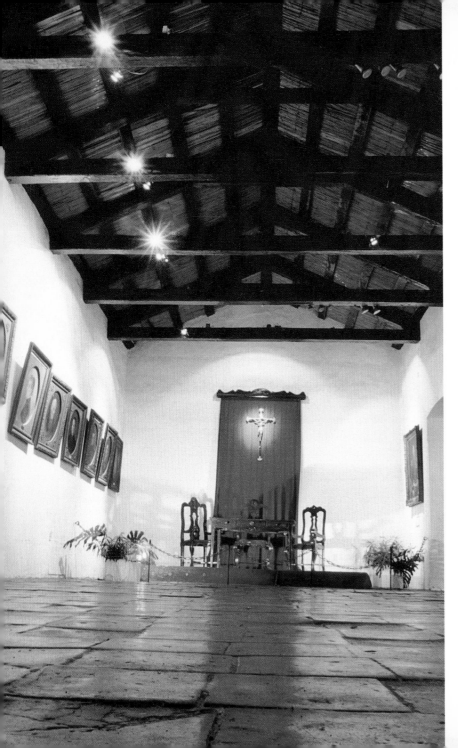

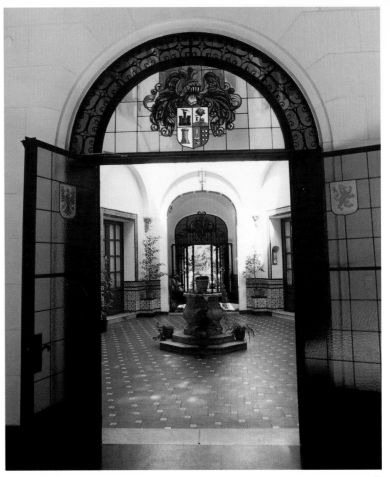

10

9- Casa histórica de Tucumán. Salón de la Jura. / *Historical house of Tucumán. Oath of allegiance hall.* **Ana Lía Sorrentino**

10- Federación Económica de Tucumán. / *Economic Federation of Tucumán.* **Ricardo Viola**

11- Rejas de la Iglesia de San Francisco. San Miguel de Tucumán. / *Bars of San Francisco Church. San Miguel de Tucumán.* **Efraín David**

12- Primer trapiche azucarero. Casa del Obispo Colombres en el Parque 9 de Julio. / *First sugar mill. Bishop Colombre's house in 9 de Julio Park.* **Ana Lía Sorrentino**

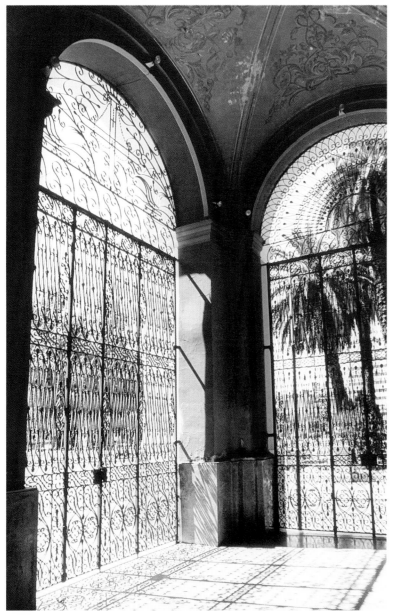

11

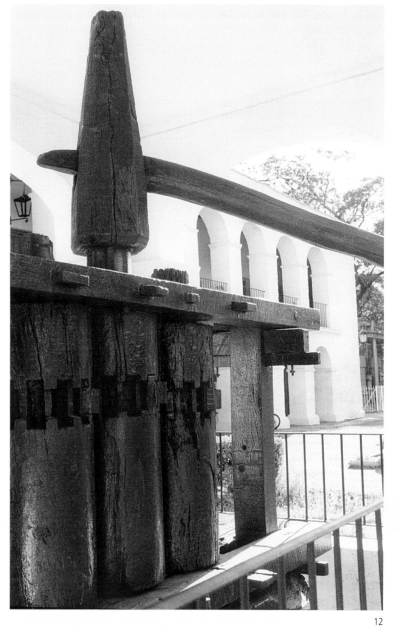

12

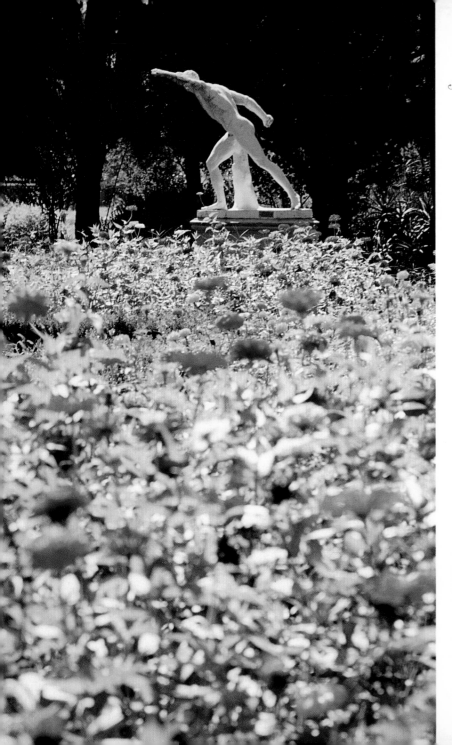

Tucumán iba a ser el teatro de una batalla, y la desproporción relativa de fuerzas, lejos de desanimar a los patriotas, contribuyó a aumentar su decisión y a comprometer más a la población. Ella estaba llena del fuego sagrado del patriotismo y dispuesta a vencer o morir con su general: Belgrano. Luego de la victoria del 24 de septiembre de 1812, Tucumán se llamó Sepulcro de la Tiranía.

*Tucumán was going to be a battle ground, and this certitude, in spite of the inequality of forces, far from frightening its people, contributed to heighten their courage and filled them with determination. They bore the sacred fire of patriotism and were ready to die with their General Belgrano. After victory, Tucumán was named The Tyranny's Sepulchre.*

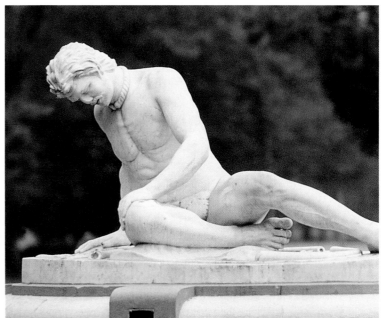

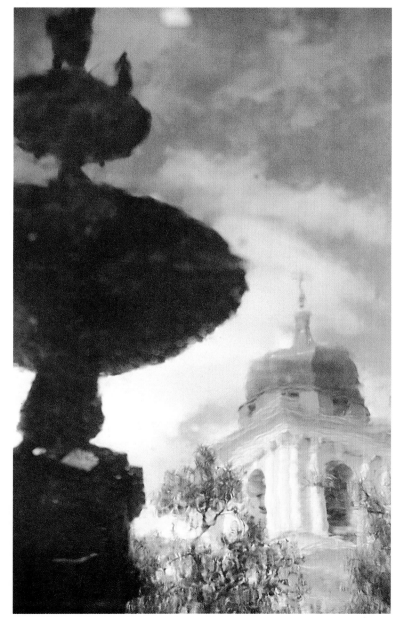

17

18

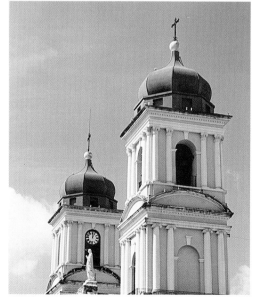

17- Reflejo de la torre de la Catedral en la fuente de la Plaza Independencia. *Cathedral's tower reflected on Plaza Independencia's (Independence Square) fountain.* **Efraín David**

18- Cúpulas de la Iglesia de la Merced. / *Domes of Merced Church.* **Ana Lía Sorrentino**

19- Cúpulas de la Catedral. San Miguel de Tucumán. / *Domes of the Cathedral. San Miguel de Tucumán.* **Ana Lía Sorrentino**

19

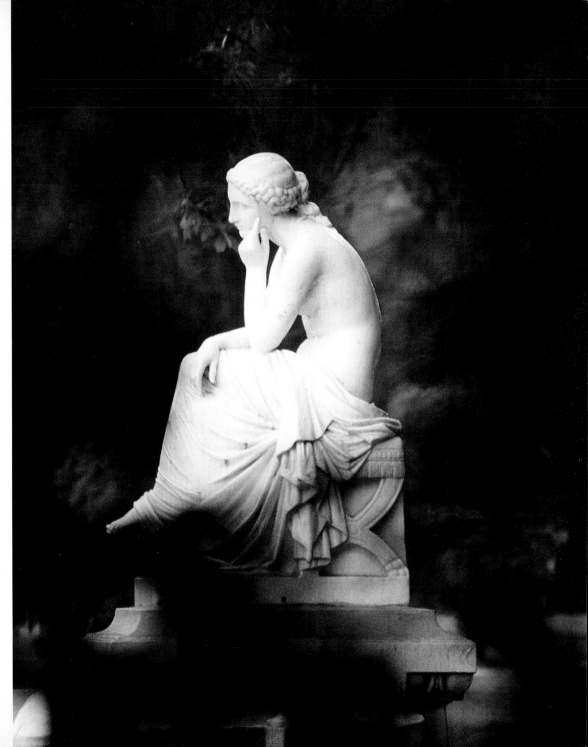

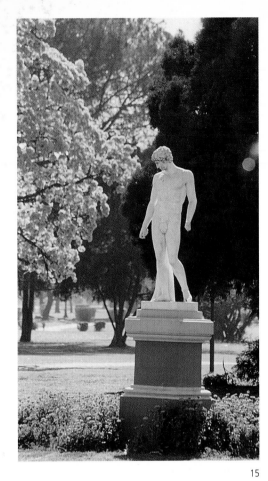

13- "Gladiador Borghese" o "Guerrero combatiendo" (Discóbolo), Parque 9 de Julio. / *Borghese Gladiator, 9 de Julio Park*. **Efraín David**

14- "Galo Moribundo" o "galata mueriente", Parque 9 de Julio. *Dying Gallic, 9 de Julio Park*. **Efraín David**

15- Estatua de "Antinoo", Parque 9 de Julio. / *Antinoo statue, 9 de Julio Park*. **Efraín David**

16- "Meditación", Parque 9 de Julio. / *Meditation, 9 de Julio Park*. **Efraín David**

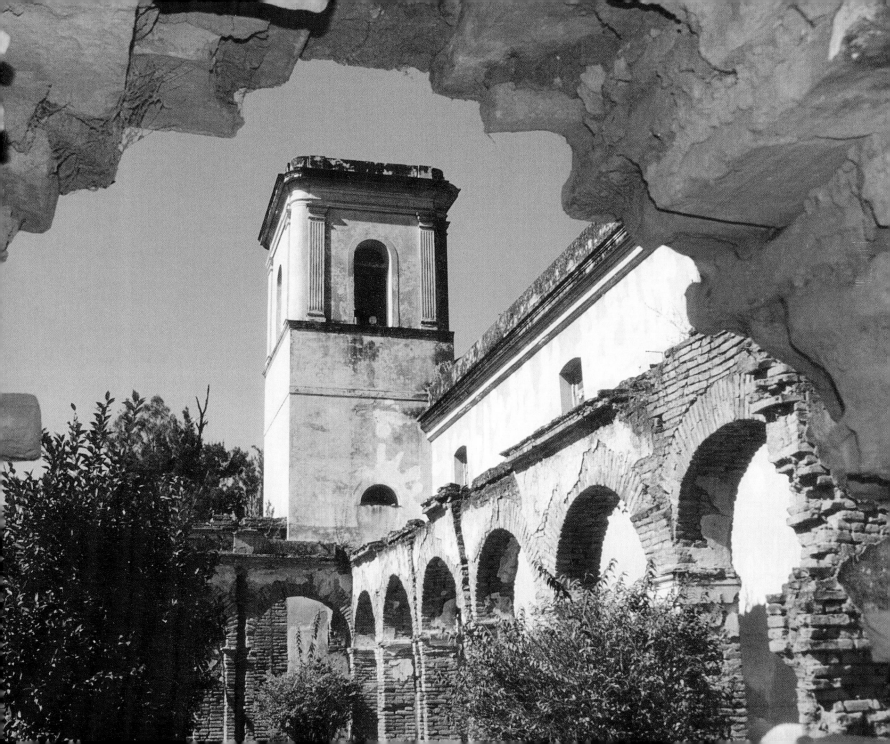

20- Detalle de la iglesia Catedral. San Miguel de Tucumán. / *The Cathedral, detail. San Miguel de Tucumán.* **Ana Lía Sorrentino**

21- Iglesia Santa Catalina, casa matriz de los dominicos. / *Santa Catalina Church, headquarters of the Dominicans.* **Ana Lía Sorrentino**

22- Campanario de la iglesia de Villa Nougués, en invierno. / *Bell tower of Villa Nougués Church during winter.* **Ana Lía Sorrentino**

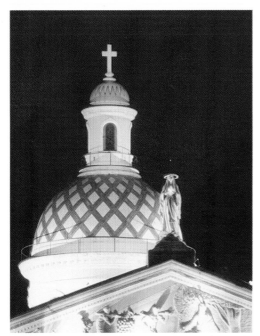

20

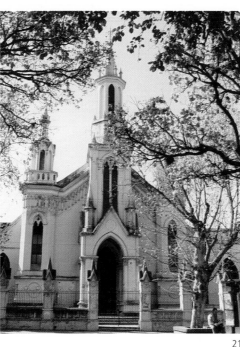

21

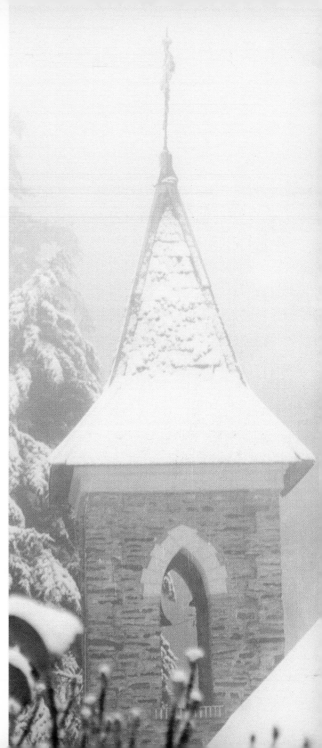

22

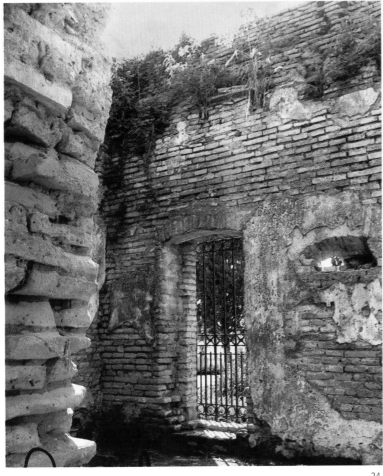

24

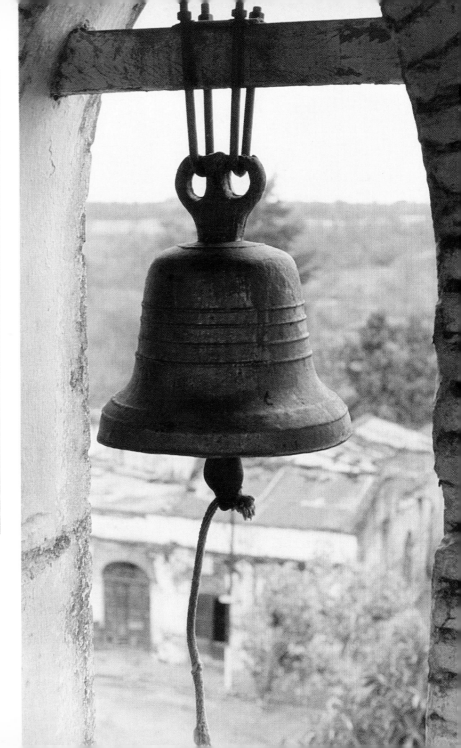

23- Ruinas de la iglesia San José de Lules. / *Ruins of San José de Lules Church.* **Laura Terán**

24- Ruinas de Lules. / *Ruins of Lules.* **Ana Lía Sorrentino**

25- Antigua campana en la iglesia de Villa de Medinas. / *Antique bell of Villa de Medinas Church.* **Efraín David**

25

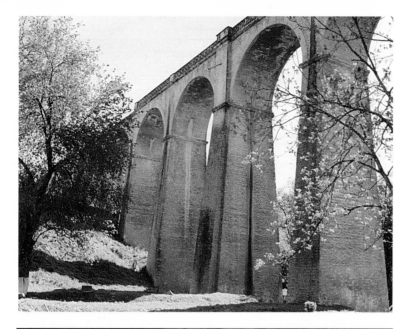

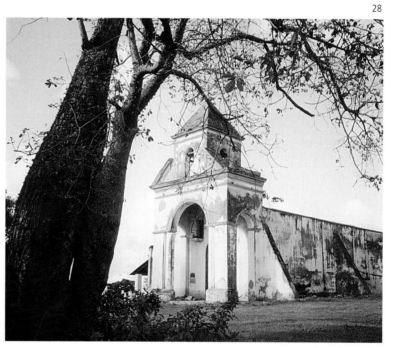

26- Ex viaducto Ferrocarril General Belgrano. / *Former Railway General Belgrano viaduct.* **Patricia Bertini**

27- Convento de los Dominicos, el Siambón. / *Dominicans' Convent, Siambón.* **Ricardo Viola**

28- Iglesia de San Patricio en Rodeo de los Cossio, Departamento Burruyacú. / *San Patricio Church in Rodeo de los Cossio, Burruyacú Department.* **Alfredo Franco**

29- Campana de la Villa Vieja, de Santa Ana. / *Bell of the Old Village of Santa Ana.* **Ricardo Viola**

30- Glorieta romántica en el parque del ingenio Santa Ana. *Romantic gazebo at the Santa Ana Sugar Mill park.* **Ricardo Viola**

31- Capilla en San Ignacio de la Cocha (Museo Histórico Nacional), San Ignacio, en el sur tucumano. / *Chapel in San Ignacio de la Cocha (Historical National Museum), San Ignacio, in the south of Tucumán.* **Ricardo Viola**

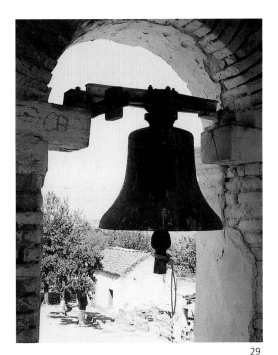

29

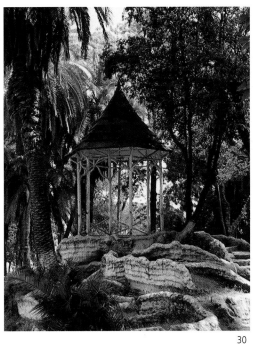

30

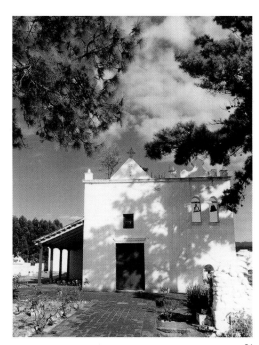

31

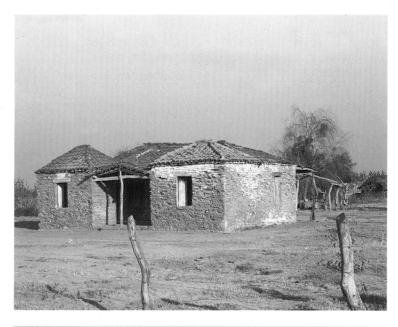

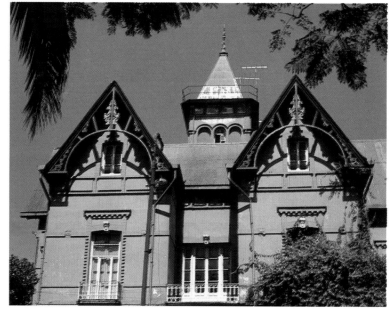

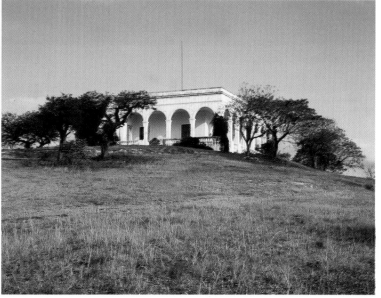

32- Casa de campo en Leales. / *Farm house in Leales*. **Ricardo Viola**

33- Estancia Tapia de la familia López. / *Estancia Tapia belonging to the López family*. **Ricardo Viola**

34- Remate de los techos del chalé del Ingenio La Trinidad. / *Auction of the roofs of La Trinidad Sugar Mill's house*. **Ricardo Viola**

33

35- Estancia Zárate de Martínez Zavalía, en Zárate Norte, Trancas. / *Estancia Zárate belonging to Martínez Zavalía, in Zárate Norte, Trancas.* **Ricardo Viola**

36- Estancia El Nogalito, Departamento de Burruyacú. / *Estancia El Nogalito, Burruyacú Department.* **Roberto Martínez Zavalía**

37- Caballos a la sombra en la estancia El Nogalito, Departamento de Burruyacú. / *Horses in the shade at Estancia El Nogalito, Burruyacú Department.* **Roberto Martínez Zavalía**

36

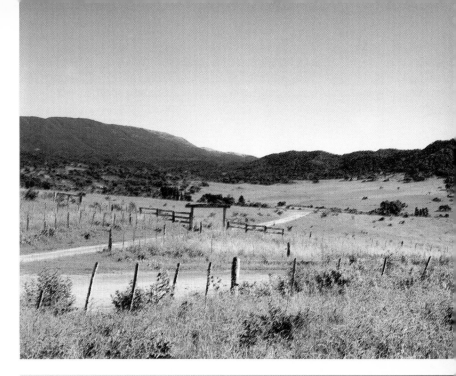

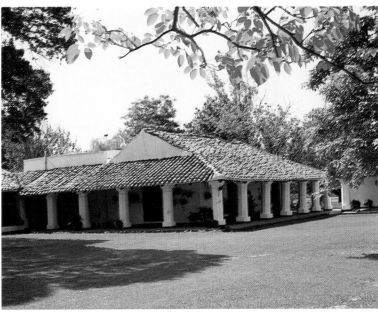

35

37

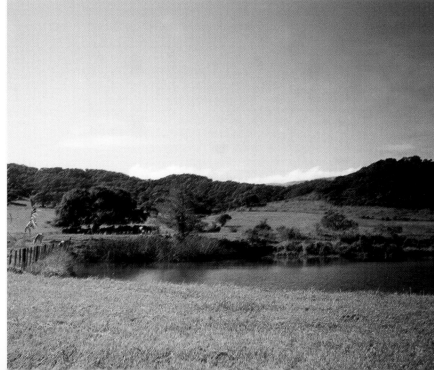

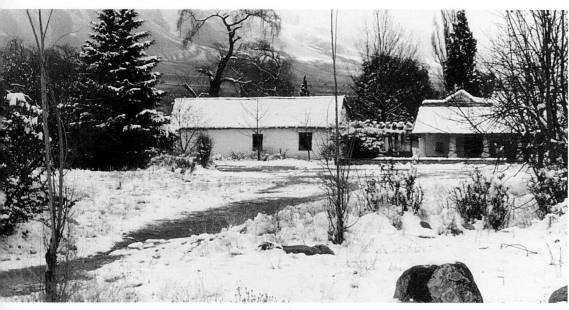

*P*areciera que el paisaje y sus colores, a veces árido, a veces fértil, reflejan el sentir de su pueblo…

*It seems that the scenery and its colours, sometimes arid, sometimes fertile, reflect the feelings of its people…*

38

39

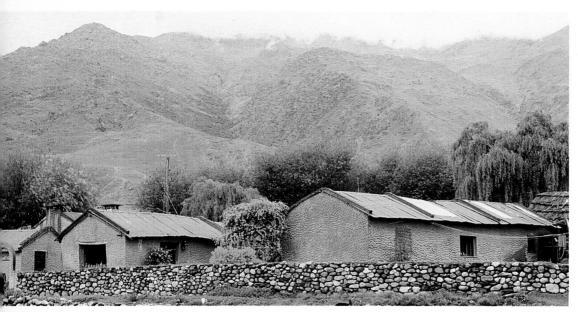

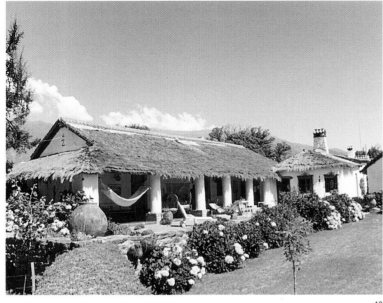

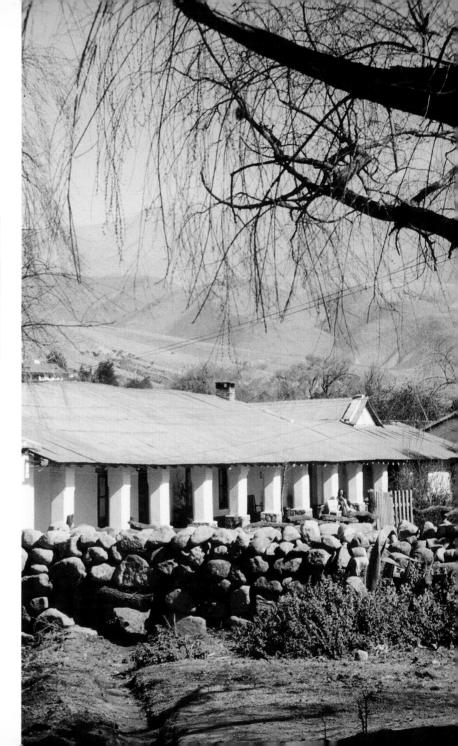

40

38- "Las Tacanas", de la familia Peña, en invierno. / *Winter in Las Tacanas, belonging to the Peña family.* **Ricardo Viola**

39- "Las Carreras" de la familia Frías Silva. / *Las Carreras, belonging to the Frías Silva family.* **Ricardo Viola**

40- "El Churqui" de la familia Zavaleta. / *El Churqui, belonging to the Zavaleta family.* **Ricardo Viola**

41- "Los Cuartos" de la familia Chenaut. / *Los Cuartos, belonging to the Chenaut family.* **Ricardo Viola**

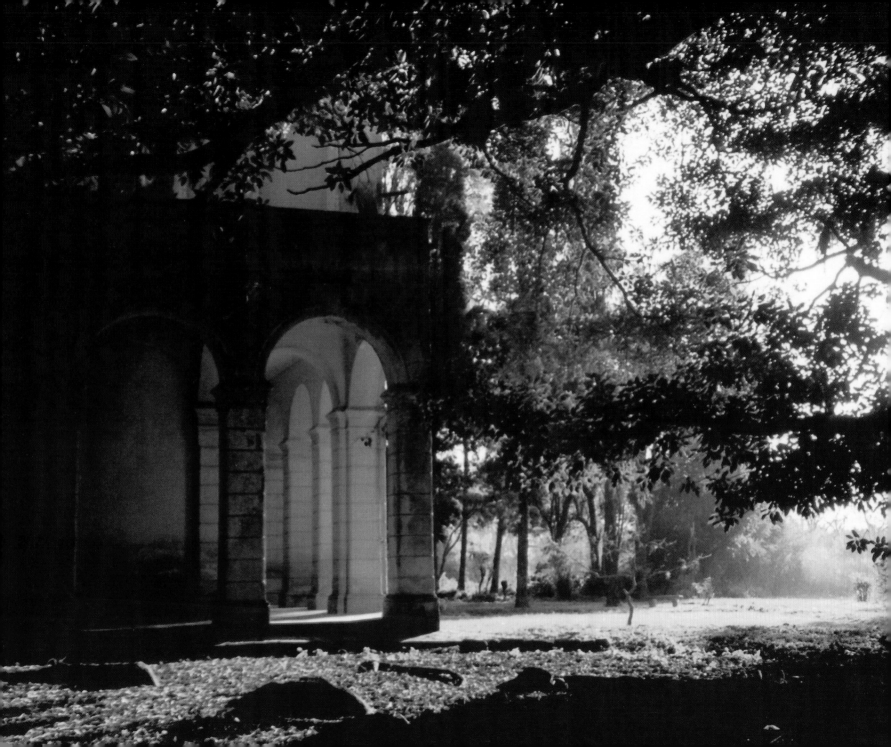

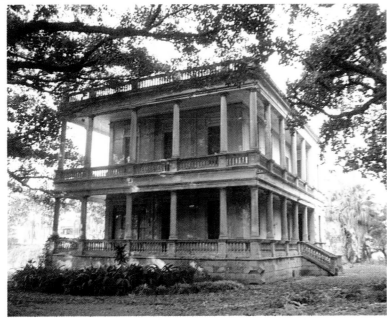

43

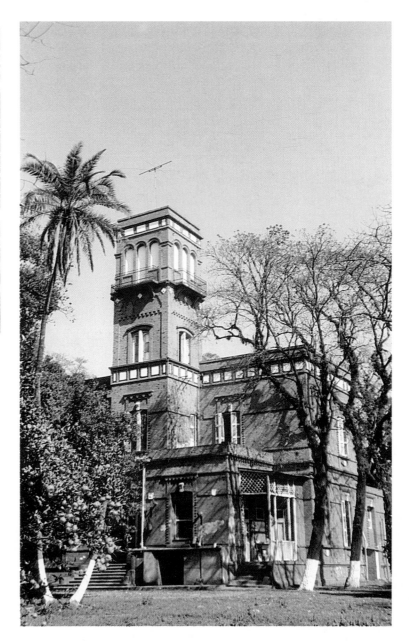

42- Amanecer en el parque del Ingenio San Pablo. / *Sunrise at San Pablo Sugar Mill's park.* **Ricardo Viola**

43- Chalé y parque del Ingenio San Pablo. / *House and park of San Pablo Sugar Mill.* **Ricardo Viola**

44- Chalé del Ingenio La Florida. Pintoresquismo inglés con modificaciones en sus techos. / *House of La Florida Sugar Mill. Very picturesque English style house with modifications in it's roofs.* **Ricardo Viola**

44

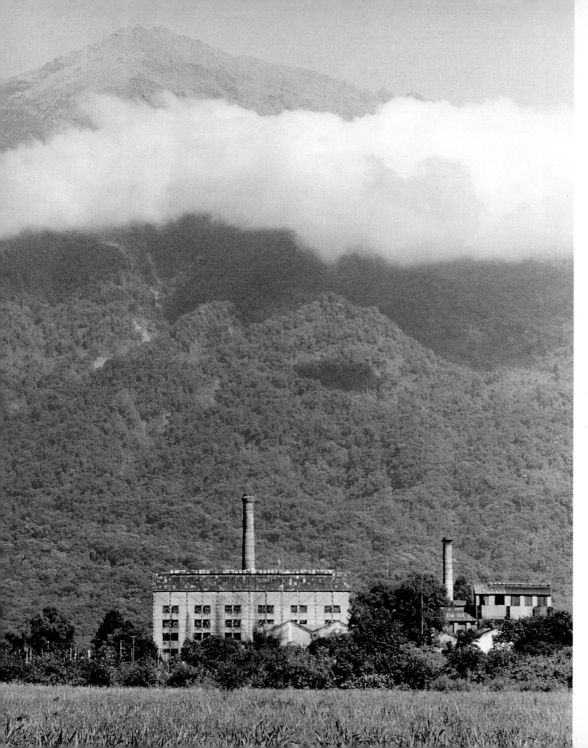

La caña de azúcar lleva en su fibra la ruta de la conquista del nuevo mundo… en torno a los trapiches se fueron organizando los primeros poblados.

*The sugar cane carries in its fibres the route of the new worlds conquest. Around its wooden mills the first settlements were born.*

45- Cañaveral, Ingenio Santa Lucía y al fondo "El Ñuñorco". *Sugar cane plantation, Santa Lucía Sugar Mill and in the background Mount El Ñuñorco.* **Mario Cusicanqui**

46- Cargadero de caña de azúcar. Cada vez se ve menos el caballo en esta tarea. / *Loading sugar canes. The use of horses to perform this task is becoming less frequent as time goes by.* **Efraín David**

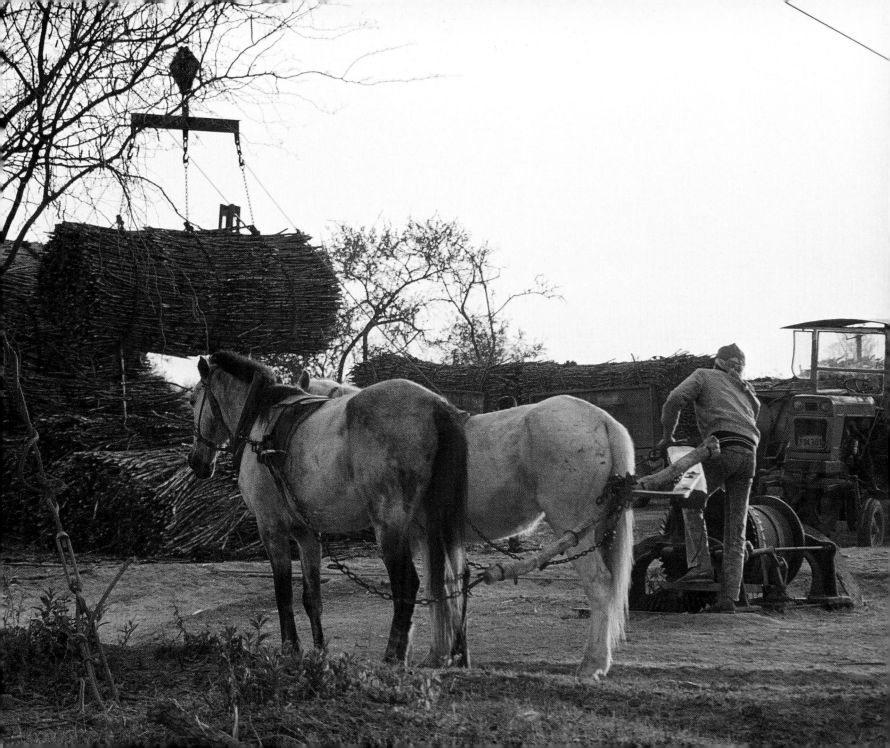

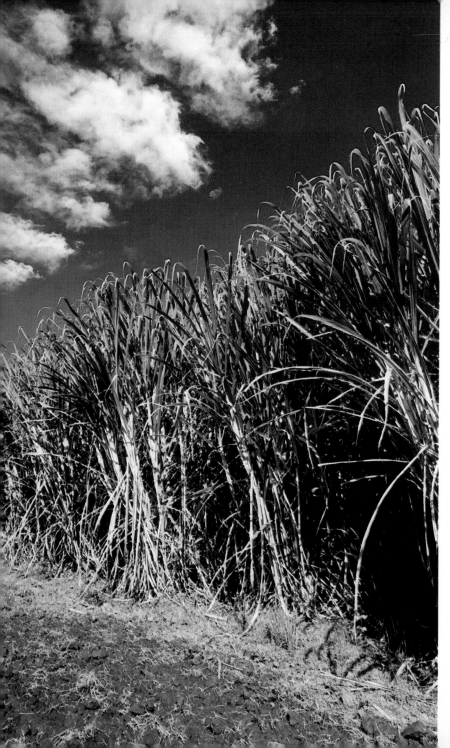

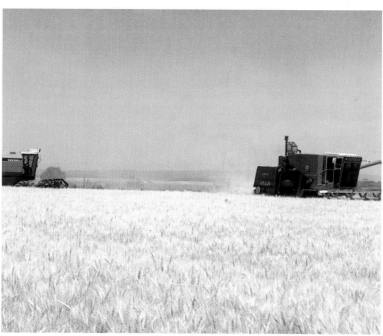

48

47

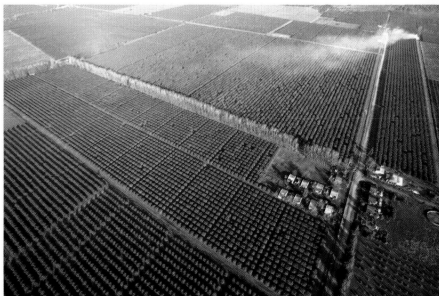

50

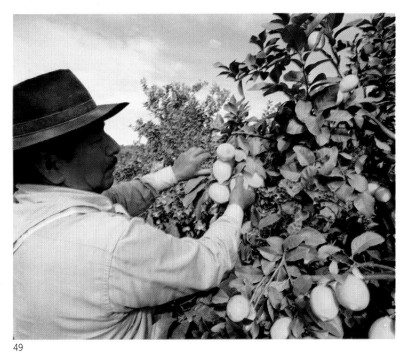

49

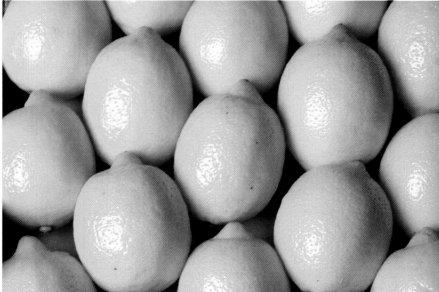

51

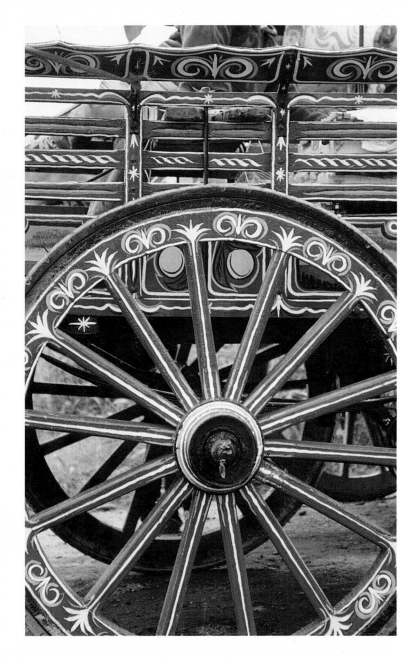

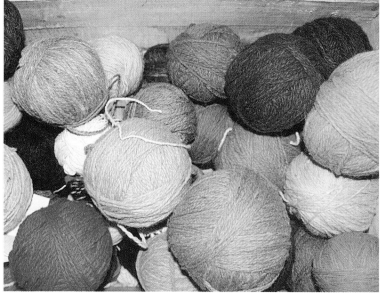

54

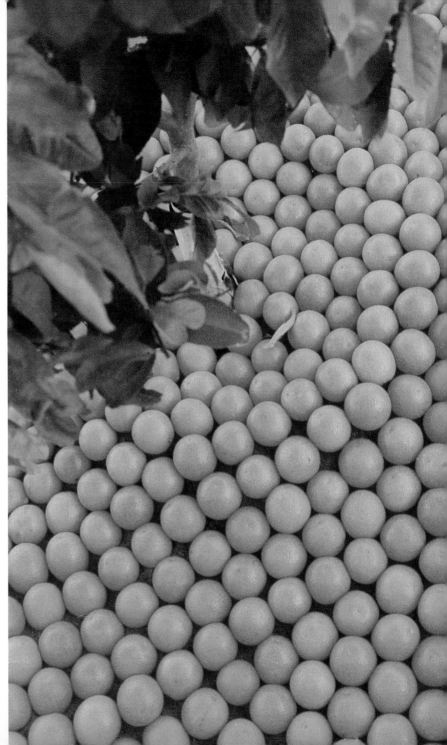

52- Rueda de carro, pintada con fileteado. Banda del río Salí. / *Cart wheel ornamented with fileteado painting technique. Banda del río Salí.* **Ana Lía Sorrentino**

53- Lanas de distintos colores, con las que los artesanos realizan los tapices. / *Wools of different colours with which artisans make tapestries.* **Graciela Lavado**

54- Los famosos quesos de Tafí del Valle. / *The famous cheeses from Tafí del Valle.* **Inés Frías Silva**

55- Naranjas. Los cítricos son la nueva industria de Tucumán. / *Oranges. Citruses are the new industry in Tucumán.* **Graciela Lavado**

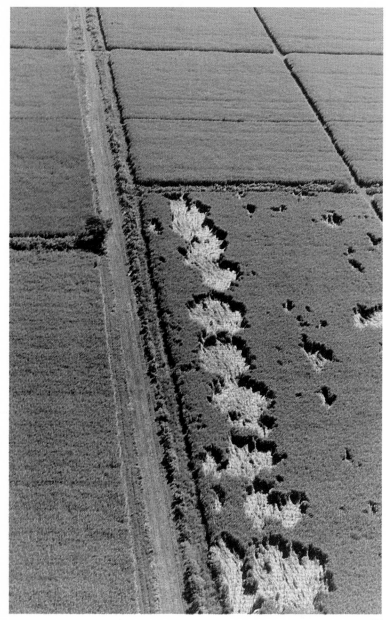

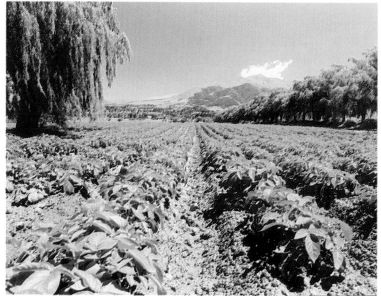

57

*P*orque son caminos también, esos rumbos del canto montañés que el hombre busca, y sigue por ellos, de día, de noche.

*Because those are roads too… those ways of the mountain song that man searches for, following them day and night.*

56- Cañaverales con las huellas del viento. / *Sugar cane plantation bearing the trace of strong winds.* **Mario Cusicanqui**

57- Papa semilla y sauces llorones (salix babylonica). / *Seed potatoe and weeping willows (salix babylonica).* **Mario Cusicanqui**

58- Recolección de pimiento secado en la "cancha" al sol, para la elaboración de pimentón. Valles Calchaquíes en abril (2000 m sobre el nivel del mar). / *Harvesting of pepper, dried in beds under the sun, for the elaboration of paprika. April in the Calchaquíes Valleys (610 feet above sea level).* **Héctor Heredia**

56

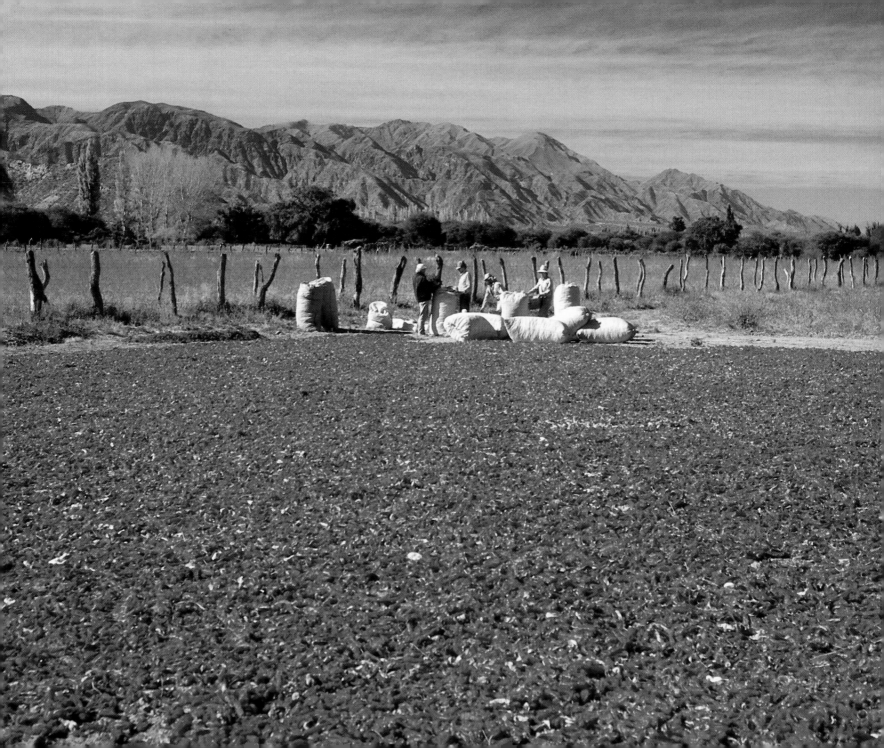

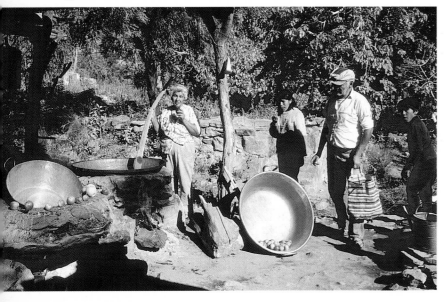

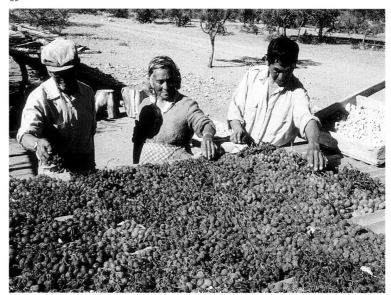

59- Doña Rosa Caro preparándose para hacer dulce de membrillo, manzana, uva en las "pailas de cobre" Tala-Pazo, Valles Calchaquíes. / *Doña Rosa Caro getting ready to make quince, apple and grape jams in copper cauldrons, Tala-Pazo, Calchaquíes Valleys.* **Héctor Heredia**

60- Familia Balderrama de El Arbolar cerca de Colalao del Valle, secando al sol en las "caMás" las uvas para hacer pasas. También se procesan duraznos, manzanas, ciruelas e higos. / *Balderrama family from El Arbolar, near Colalao del Valle, drying grapes on beds under the sun, to make raisons. Peaches, apples, plums and figs are also processed.* **Héctor Heredia**

61- Paisaje de Tala-Pazo. / *View of Tala-Pazo.* **Héctor Heredia**

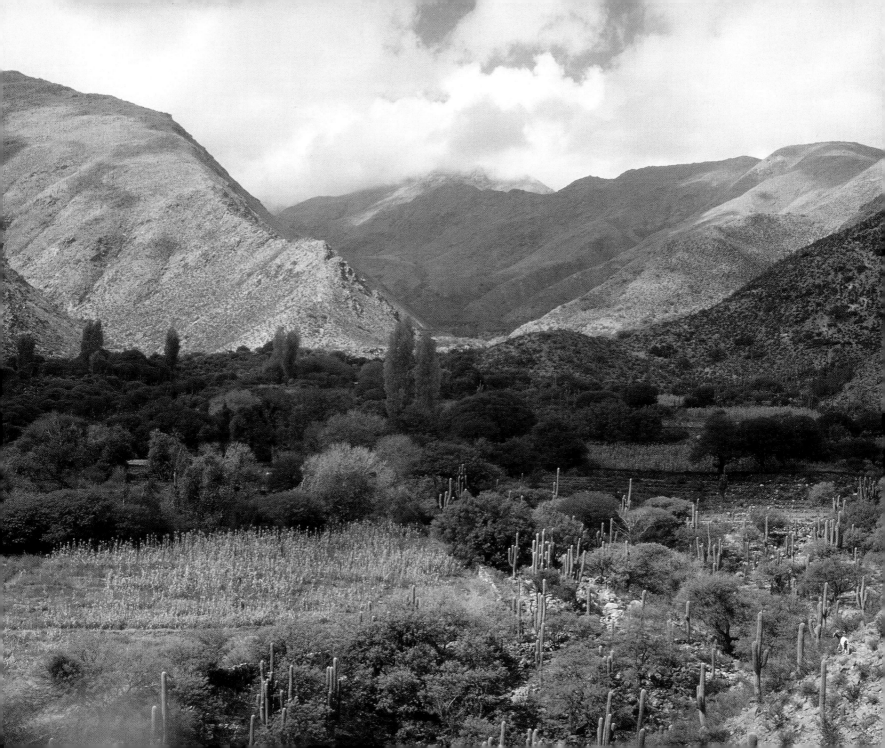

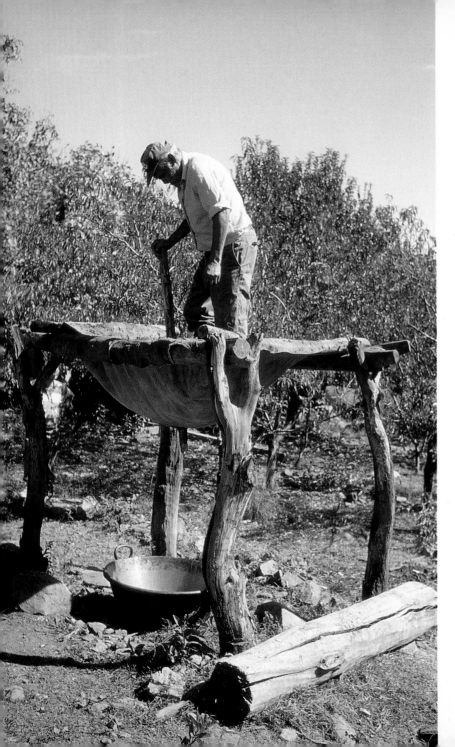

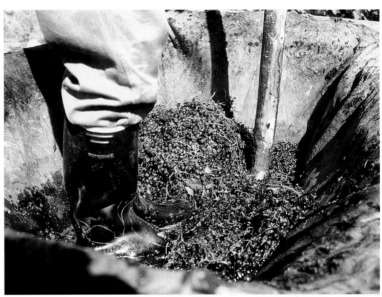

63

62- Elaboración de vino patero en el lagar de cuero de toro. *Elaboration of patero wine in a lagar (bull leather wine press in which to press grapes).* **Héctor Heredia**

63- Pisando la uva. El vino patero es de producción artesanal. *Stomping grapes. The patero wine is made in the traditional manner.* **Héctor Heredia**

64- Canasto de quirquincho. / *Armadillo basquet.* **Héctor Heredia**

65- Molino de harina, en El Arbolar. Colalao del Valle. / *Flour mill in El Arbolar. Colalao del Valle.* **Héctor Heredia**

64

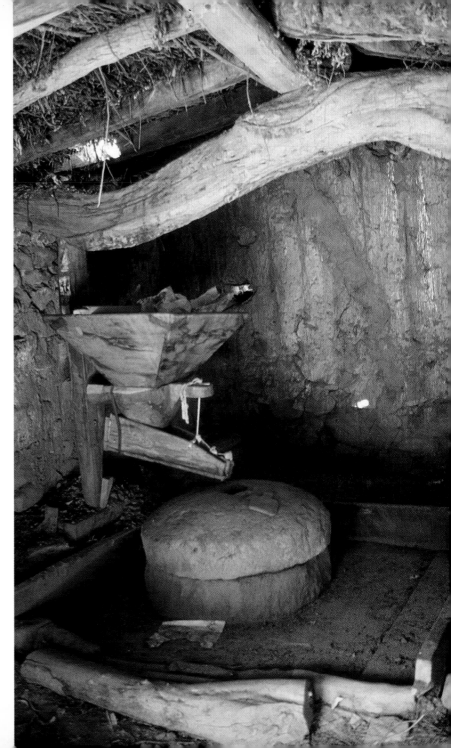

65

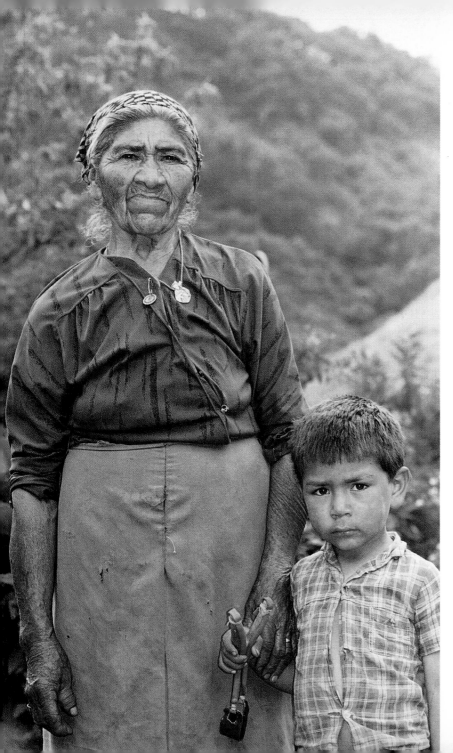

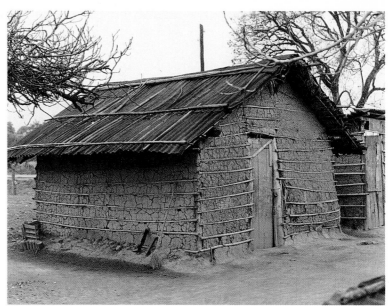

66- Doña Simona con su nieto en La Forastera. / *Doña Simona with her grandson in La Forastera.* **Mario Cusicanqui**

67- Rancho tucumano del sur de la provincia. / *Rancho (hut) from the south of the Province of Tucumán.* **Ricardo Viola**

68- El sol de los valles curtiendo el rostro de don Yampa. El Pichao. / *Don Yampa, his face weather beaten by the valleys' sun. El Pichao.* **Laura Terán**

69- La Nina Velárdez, Taficillo. / *Nina Velárdez, Taficillo.* **Héctor Heredia**

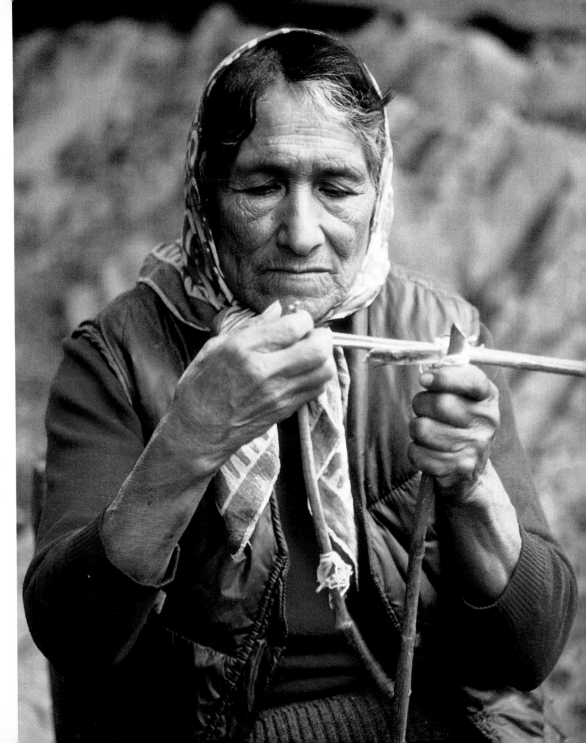

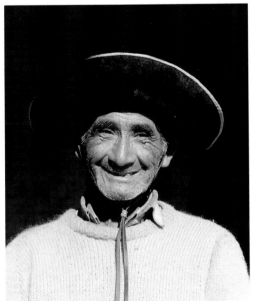

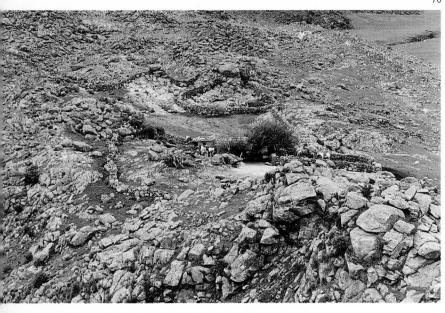 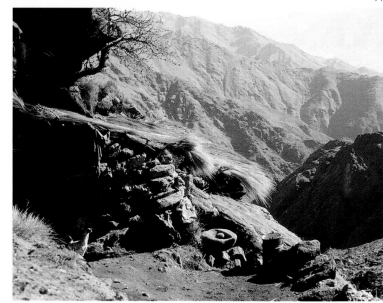

*L* a altura y el paisaje te dan aire, con ese aire todo brota con profundidad, con más distancia, con otros horizontes…

*The height and the view abound with air, an air that stretches distance and horizons...*

70- Entre las piedras. Puesto La Cañada de Doña Clarisa. / *Amid the stones. Doña Clarisa's outpost, La Cañada.* **Luis Novillo**

71- Puesto de Santos Ibáñez. Cerro Muñoz. / *Santos Ibáñez's outpost. Mount Muñoz.* **Héctor Heredia**

72- Rancho camino al Ñuñorco, Chuscha. / *Rancho (hut) on the way to El Ñuñorco, Chuscha.* **Mario Cusicanqui**

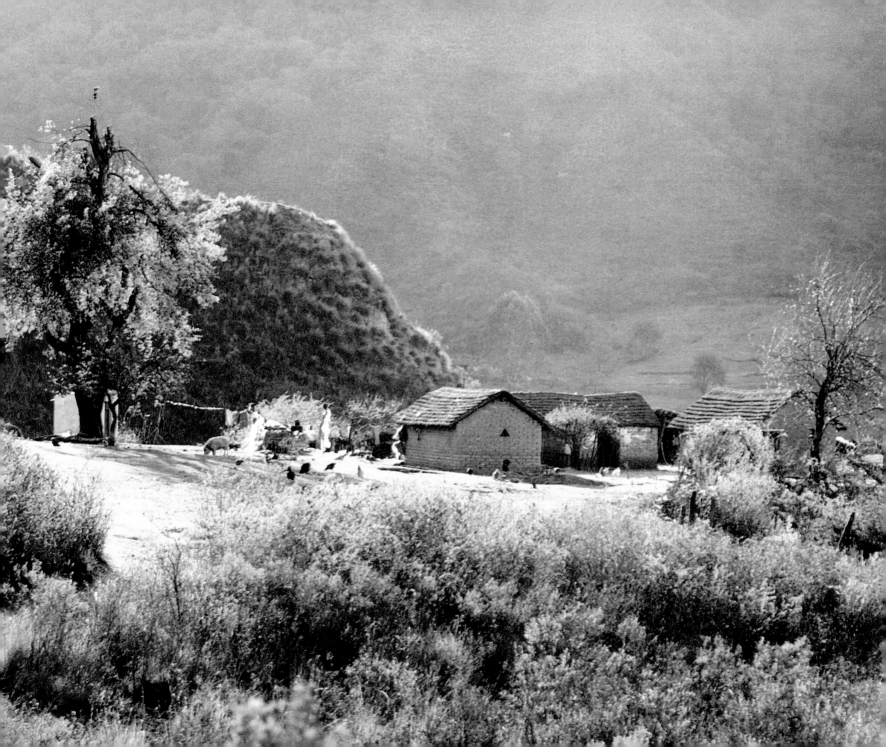

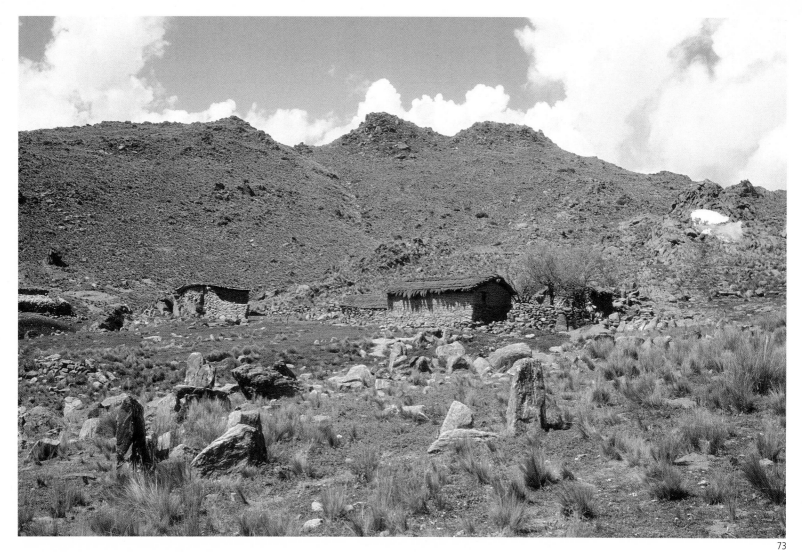

73- Puesto Lampazo de Marcelino Marcial. Restos arqueológicos de un reloj solar en primer plano. Cerro Muñoz (3600 m sobre el nivel del mar). / *Marcelino Marcial's outpost, Lampazo. In the foreground, archaeological remains of a sundial. Mount Muñoz (1,100 feet above sea level).* **Héctor Heredia**

74- La Ciénaga en invierno. En primer plano: restos indígenas y abajo: "La Sala" o casco de la estancia del siglo XIX. / *Winter in La Ciénaga. In the foreground: remains of cultures past and below: La Sala or headquarters of this 19th century estancia.* **Héctor Heredia**

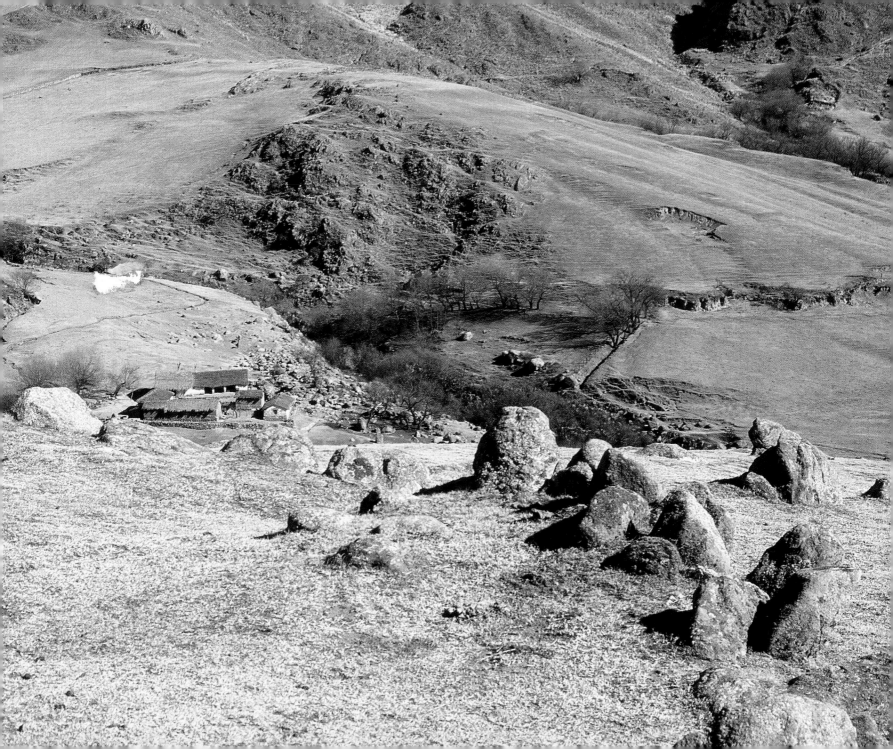

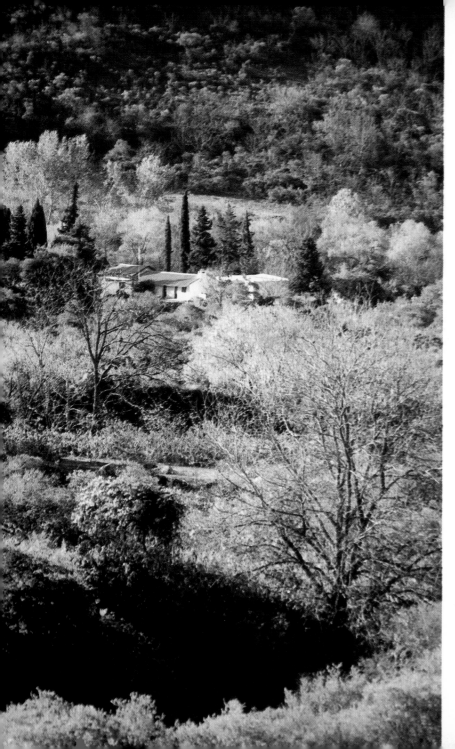

76

75

75- Escuelita en Anca Juli.
*Rural school in Anca Juli.*
**Jorge Mercado**

76- Puesto en Chasquivil.
*Outpost in Chasquivil.* **Jorge Mercado**

77- Puesto en los cerros,
cerca de Chasquivil.
*Outpost in the hills, near
Chasquivil.* **Roberto
Martínez Zavalía**

78- "Los campitos" cerca de
Chasquivil. / *Los Campitos
near Chasquivil.* **Mario
Cusicanqui**

77

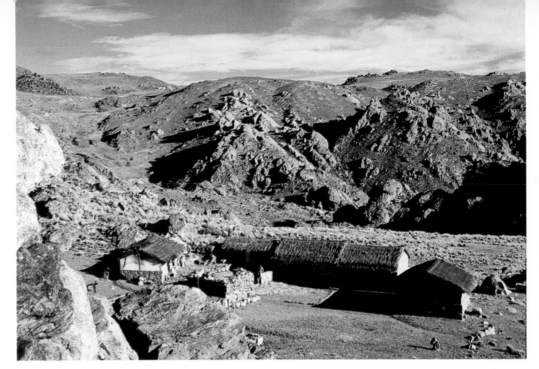

78

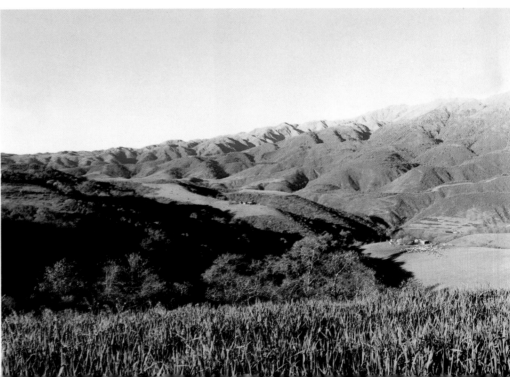

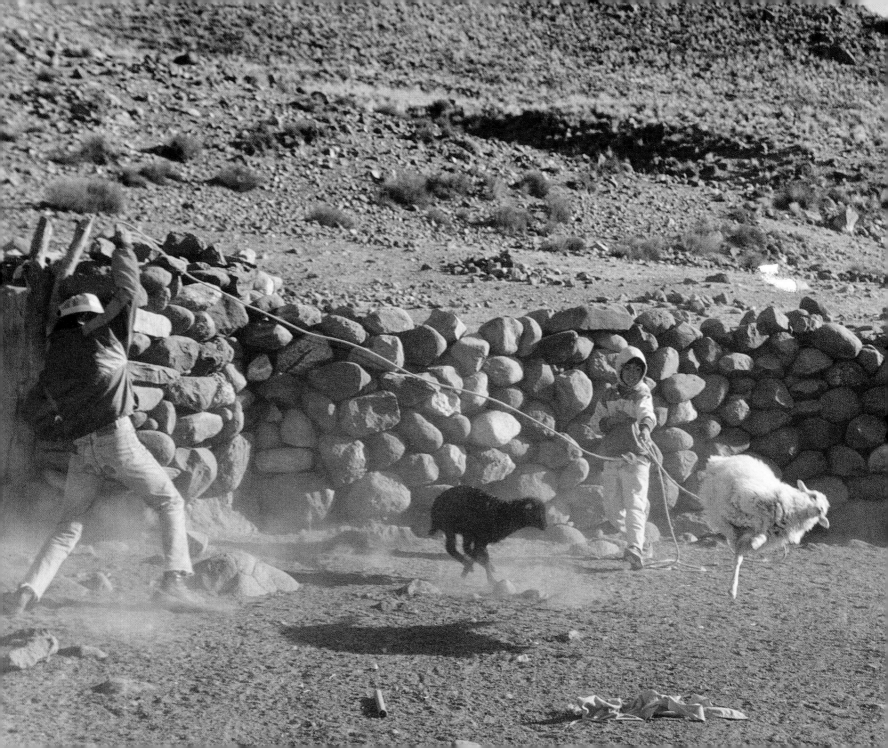

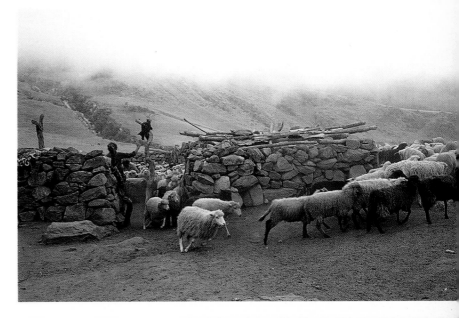

79- Pialada de ovejas en Tafí del Valle. / *Hobbling sheep in Tafí del Valle.* **Daniel Más**

80- Largando la manada después de una señalada en Semana Santa. Puesto de Doña Clarisa, Las Carreras. / *Letting the herd go after branding in Semana Santa. Doña Clarisa's outpost in Las Carreras.* **Héctor Heredia**

81- Ordeñando para la elaboración de queso de la manera tradicional: cuajo natural, cinchado con una faja de paja y prensado con piedras, madurado en un zarzo de cañas. Puesto de Doña Clarisa. Cañada del Cerro Muñoz. / *Milking for the elaboration of cheese in the traditional manner: natural curd, cinched with a straw girdle, compressed with stones and matured in a cane wattle. Doña Clarisa's outpost. Ravine in Mount Muñoz.* **Héctor Heredia**

82- Arreo de cabras en El Porvenir. Trancas. / *Goat herding in El Porvenir. Trancas.* **Ricardo Viola**

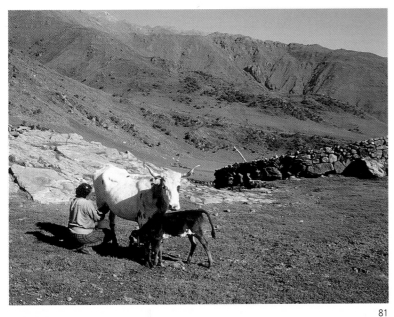

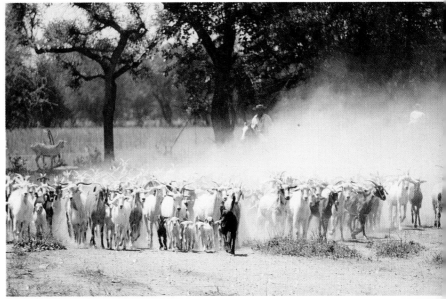

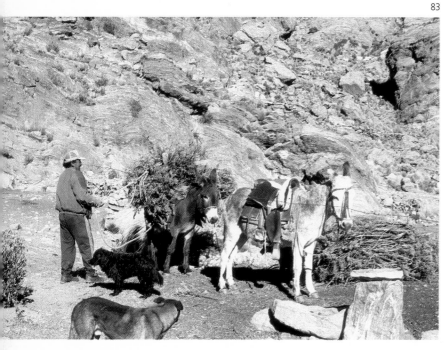

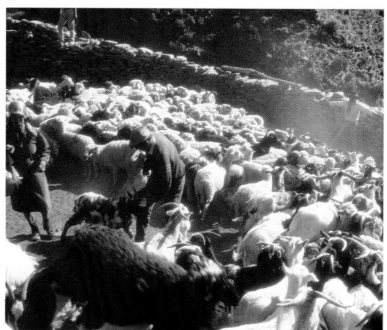

83- Don Sergio Sequeira del puesto "La Piedra Pintada", Cerro Muñoz. Tafí del Valle (3600 m sobre el nivel del mar). / *Don Sergio Sequeira from La Piedra Pintada outpost, Mount Muñoz. Tafí del Valle (1,100 feet above sea level).* **Héctor Heredia**

84- Señalada (marcación) de ganado menor en Cortaderas. Semana Santa, Cumbres calchaquíes. *Branding farm animals. Semana Santa, Calchaquíes peaks.* **Héctor Heredia**

85- Tropa de llaMás en el Cerro Muñoz (3700 m sobre el nivel del mar). / *Herd of llaMás in Mount Muñoz (1,130 feet above sea level).* **Héctor Heredia**

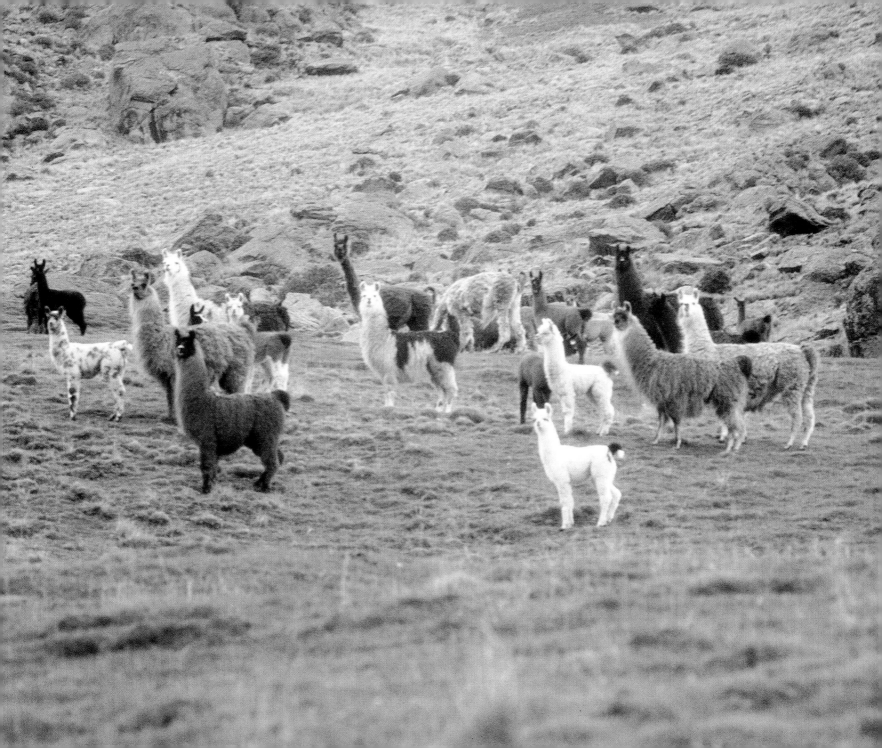

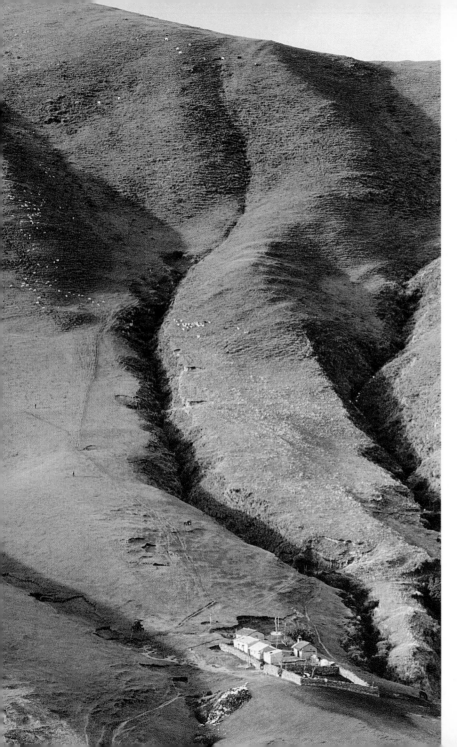

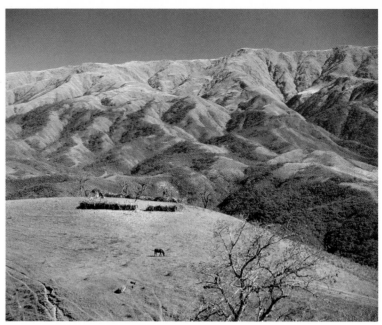

87

86

86- El puesto de la Mesada, de la familia Guanco. / *The Guanco family's outpost, Mesada.* **Daniel Carrazano**

87- La Ciénaga en invierno. / *Winter in La Ciénaga.* **Héctor Heredia**

88- Puesto Yacu Misky (Agua dulce). Travesía Hualinchay - Tolombón. / *Yacu Misky outpost (sweet water). Hualinchay-Tolombón pathway.* **Héctor Heredia**

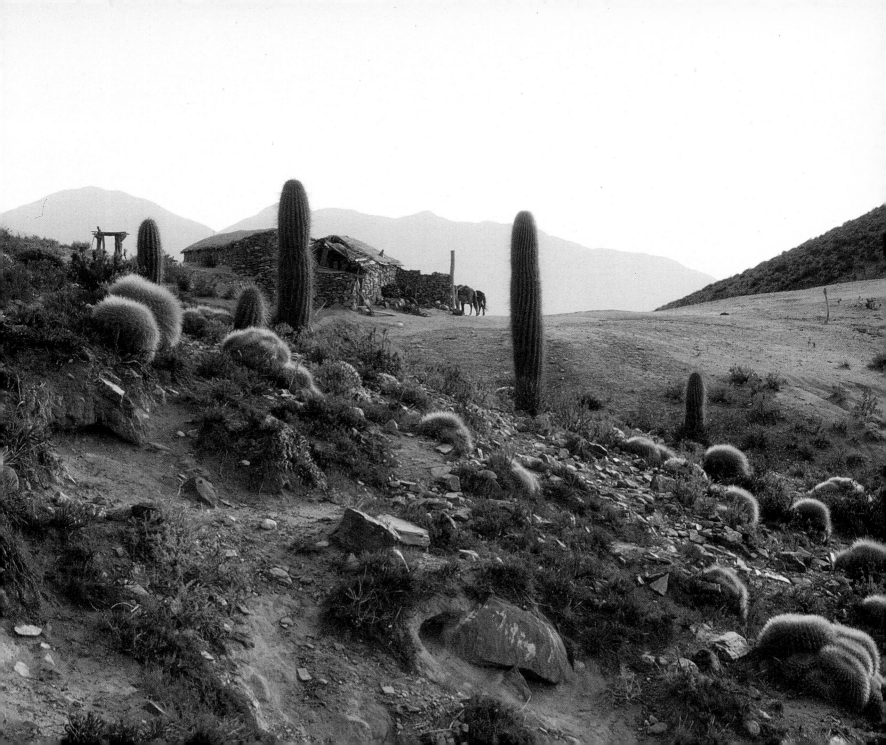

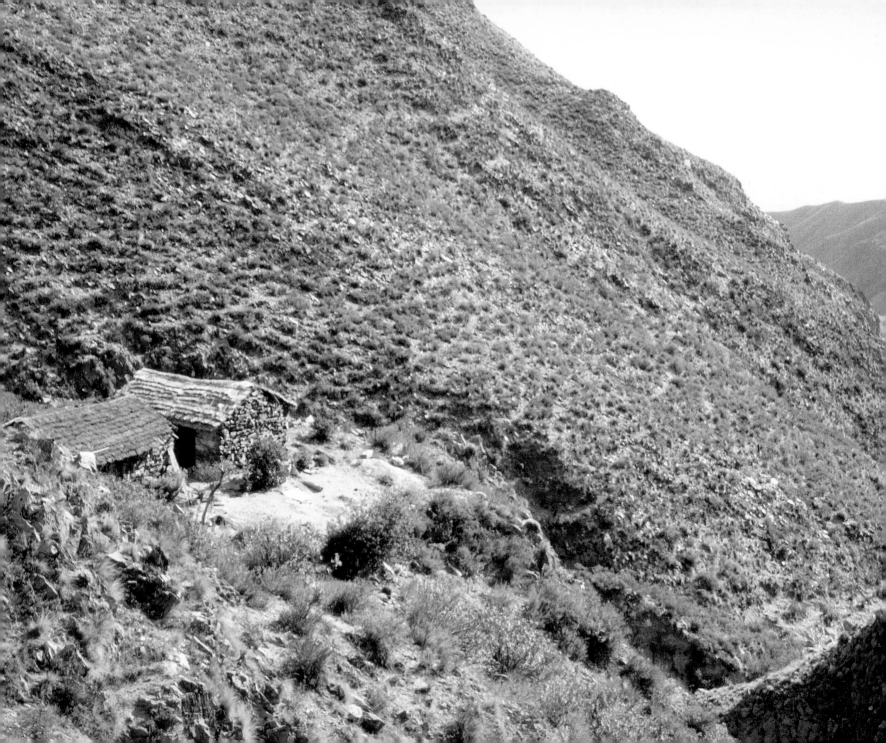

90

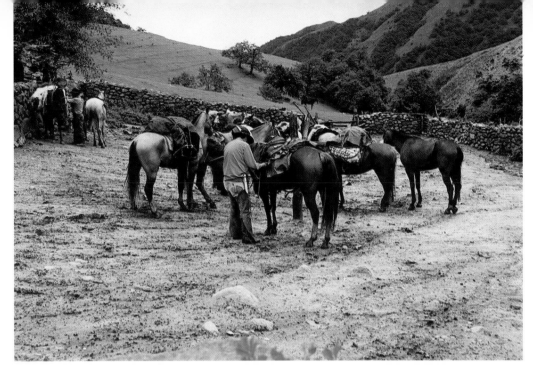

91

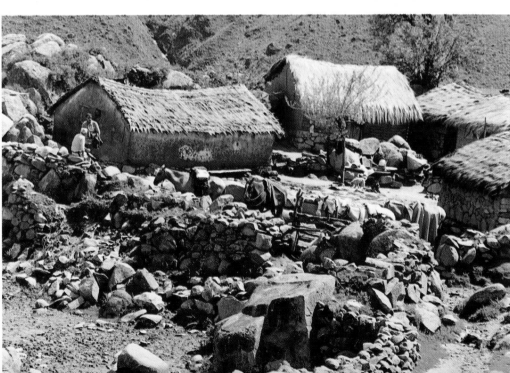

89- Puesto Chiqueritos (3200 m sobre el nivel del mar) en la travesía Hualinchay (Tucumán) - Tolombón (Salta). / *Chiqueritos outpost (980 feet above sea level) in the Hualinchay (Tucumán)-Tolombón (Salta) pathway.* **Héctor Heredia**

90- Corral en La Mula Muerta, travesía Tafí del Valle - Chasquivil. / *Pen in La Mula Muerta, Tafí del Valle - Chasquivil pathway.* **Roberto Martínez Zavalía**

91- Corral en los cerros, cerca de Chasquivil. / *Pen in the hills, near Chasquivil.* **Roberto Martínez Zavalía**

*C*on esta tierra bendita
borracha de historia, quemada de sol,
quiero gritar esta zamba
que en el Aconquija retumbe mi voz.

**Los Paz**

*With this blessed land,*
*drunken with history, burnt with sun,*
*I want to shout this song,*
*and let my voice echo across the Aconquija.*

***Los Paz***

92

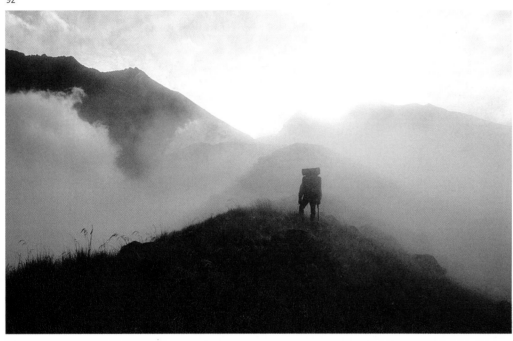

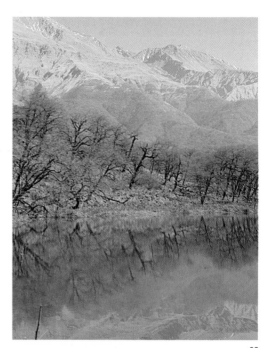

93

92- Rumbo al circo glacial del Río Cochuna por el filo (4000 m sobre el nivel del mar) que lo separa del río Jaya. Nevado del Aconquija. *Heading to Cochuna River's glacial cirque on the edge (1,210 feet above sea level) that divides it from the Jaya River. Nevado del Aconquija.* **Héctor Heredia**

93- Laguna del Tesoro, (1800 m sobre el nivel del mar). Bosque de Alisos; al fondo, Nevados del Aconquija en Julio. / *Lake Tesoro (550 feet above sea level). Forest of alders; at the back, snow on the Aconquija in July.* **Héctor Heredia**

94- Quebrada del Zarzo, faldeo del cerro Morado. Cumbres calchaquíes. / *Zarzo Gulch on Mount Morado's slope. Calchaquíes peaks.* **Jorge Mercado**

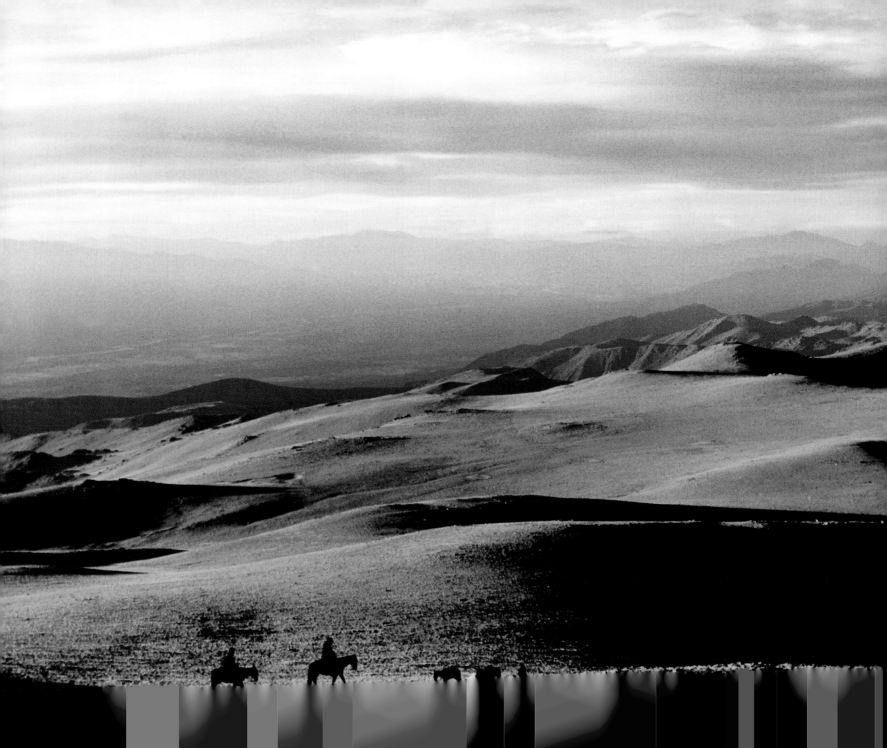

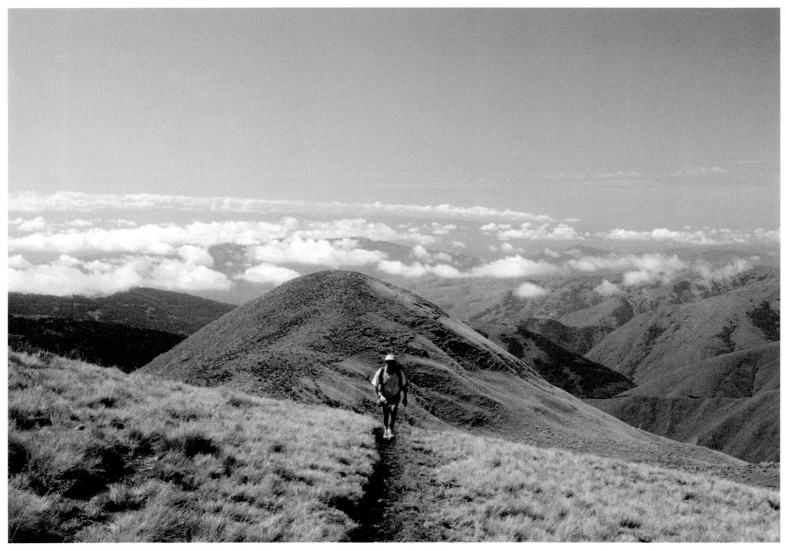

95- Travesía Hualinchay - Tolombón, cerca de San Pedro de Colalao llegando al Abra Ventosa (3400 m sobre el nivel del mar); al fondo, llanura tucumana en Semana Santa. / *Hualinchay-Tolombón pathway, near San Pedro de Colalao, towards Abra Ventosa (1,040 feet above sea level); in the background, Tucuman's plains in Semana Santa.* **Héctor Heredia**

96- Atardecer en el Paso del Inca (4700 m sobre el nivel del mar), en filo divisor de aguas y provincias de Catamarca y Tucumán, cerca del Cerro Tipillas (5400 m sobre el nivel del mar). Parque Nacional Los Alisos en enero. / *Sunset at Paso del Inca (1,430 feet above sea level) on the line dividing the waters and the Provinces of Catamarca and Tucumán, near Mount Tipillas (1,646 feet above sea level). Los Alisos National Park in January.* **Héctor Heredia**

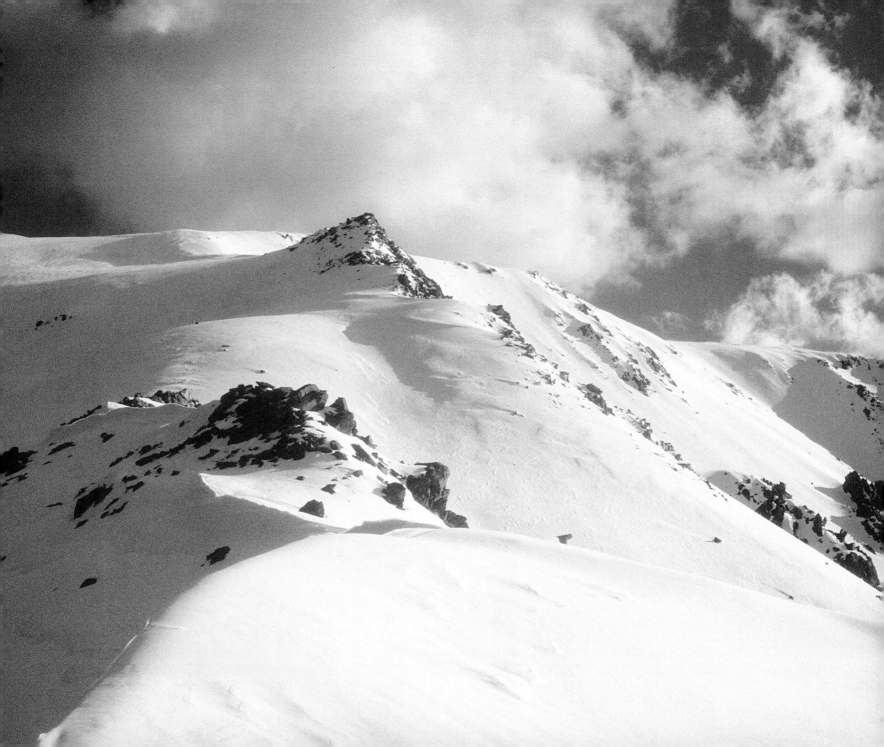

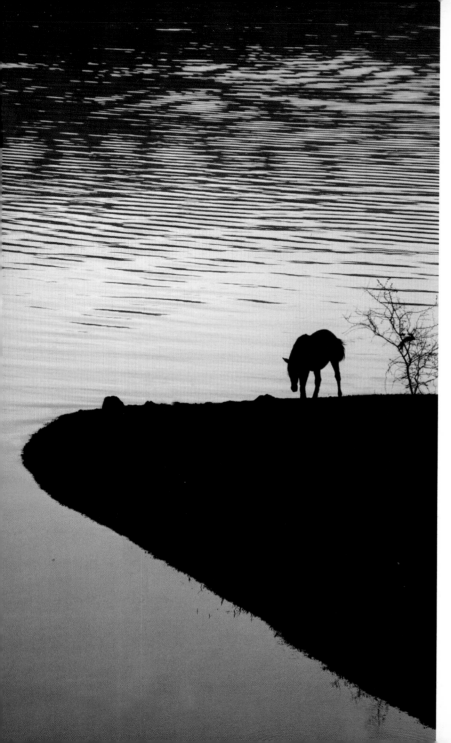

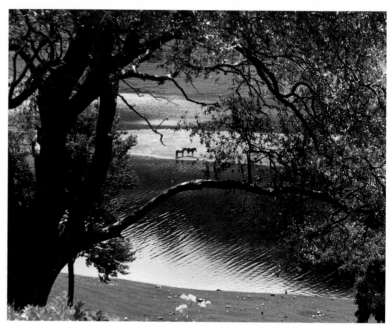

97- Atardecer en el dique de "Escaba". / *Sunset at the Escaba dam.* **Jorge Mercado**

98- Dique de "Escaba". / *Escaba dam.* **Ana Lía Sorrentino**

99- Río Marapa. Afluente del dique "El Frontal". / *El Frontal dam's affluent, Marapa River.* **Bruno Diambra**

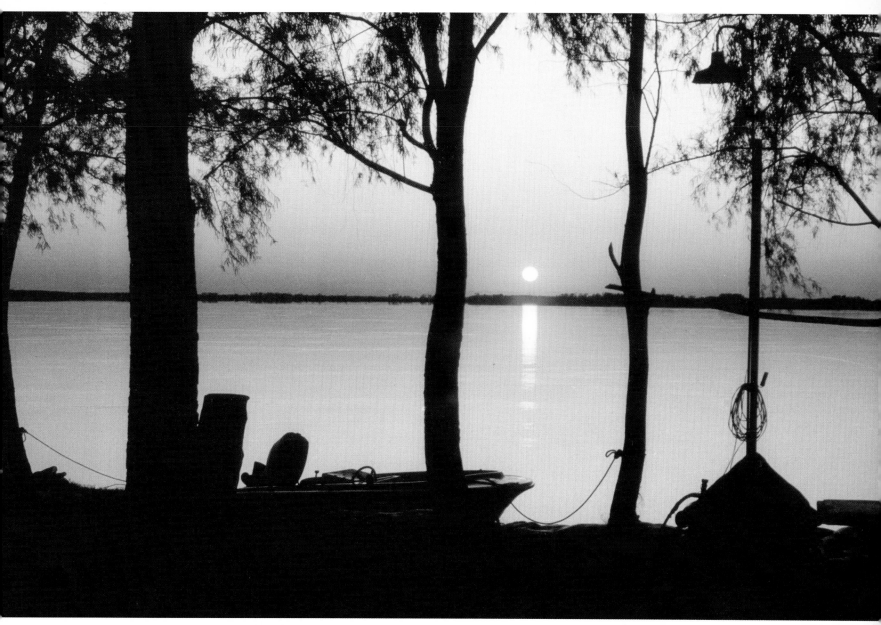

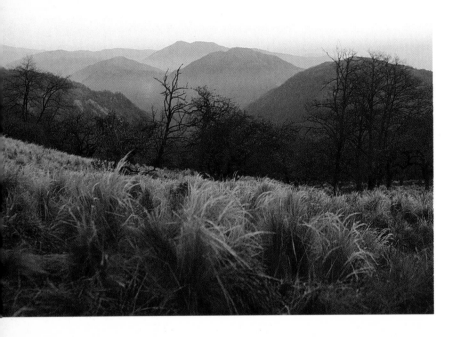

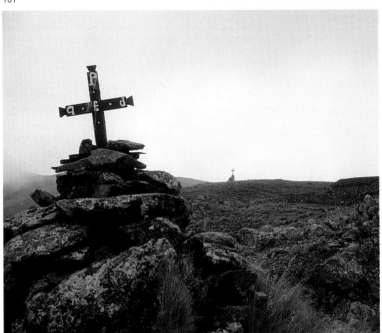

100- Pajonal en la pampa del Queñoal (2100 m sobre el nivel del mar), río Cochuna. Al fondo las cumbres de Narvaez; a la izquierda la llanura tucumana y a la derecha el valle de Las Estancias (Catamarca). / *Straw growing in the Queñoal pampa (640 feet above sea level), Cochuna River. In the background, the Narvaez peaks; to the left, Tucuman's plains and to the right, Las Estancias Valley (Catamarca).* **Héctor Heredia**

101- Oratorios, camino a Lara. Morro de la Queñoa. / *Oratories on the road to Lara. Morro de la Queñoa.* **Héctor Heredia**

102- Remando hacia el río Chavarría. Dique Embalse "Escaba".
*Rowing towards Cavaría River. Escaba dam.* **Bruno Diambra**

103- Pescando en el dique La Angostura. / *Fishing in La Angostura dam.* **Mario Cusicanqui**

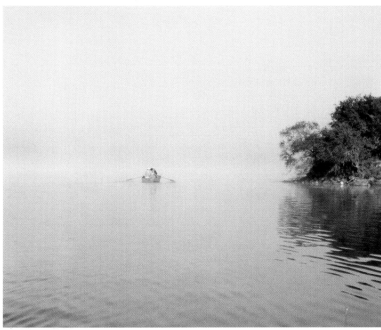

102

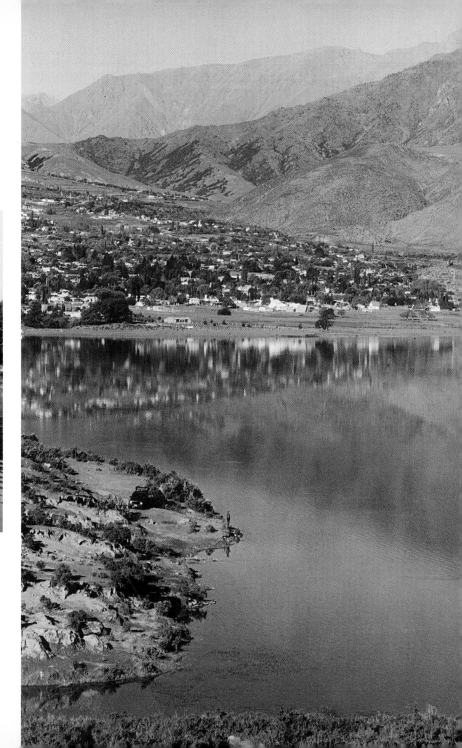

103

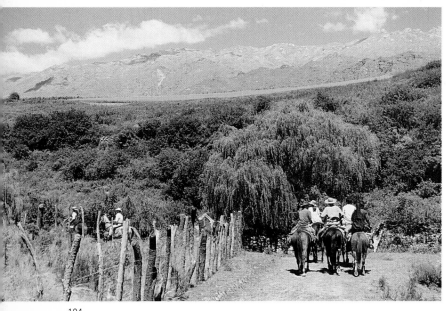

104

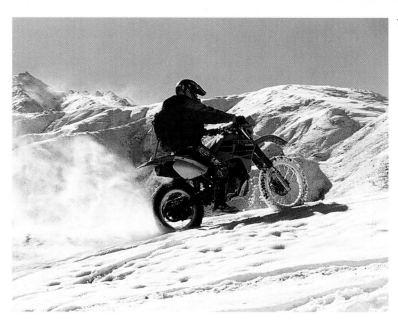

"Cuando el viajero gana las sendas altas, (...) se le abre un panorama de picos, hondonadas y cumbres escalonadas, hasta donde la vista puede alcanzar".

Atahualpa Yupanqui

*"When the traveller reaches the high paths, (...) a view of peaks, depths and ridged mountains stretch out as far as the eye can reach".*

**Atahualpa Yupanqui**

104- Cabalgata a la cañada del Muñoz, en febrero. / *Horse riding to the ravine in Mount Muñoz during February.* **Mario Cusicanqui**

105- Camino a "La Ciénaga" en invierno, al fondo; "El Pabellón". / *Practicing endurance motorbiking. Road to La Ciénaga in winter; in the background, El Pabellón.* **Mario Cusicanqui**

106- Pescando en medio de la niebla, en el Dique La Angostura. *Fishing in the fog in La Angostura dam.* **Graciela Lavado**

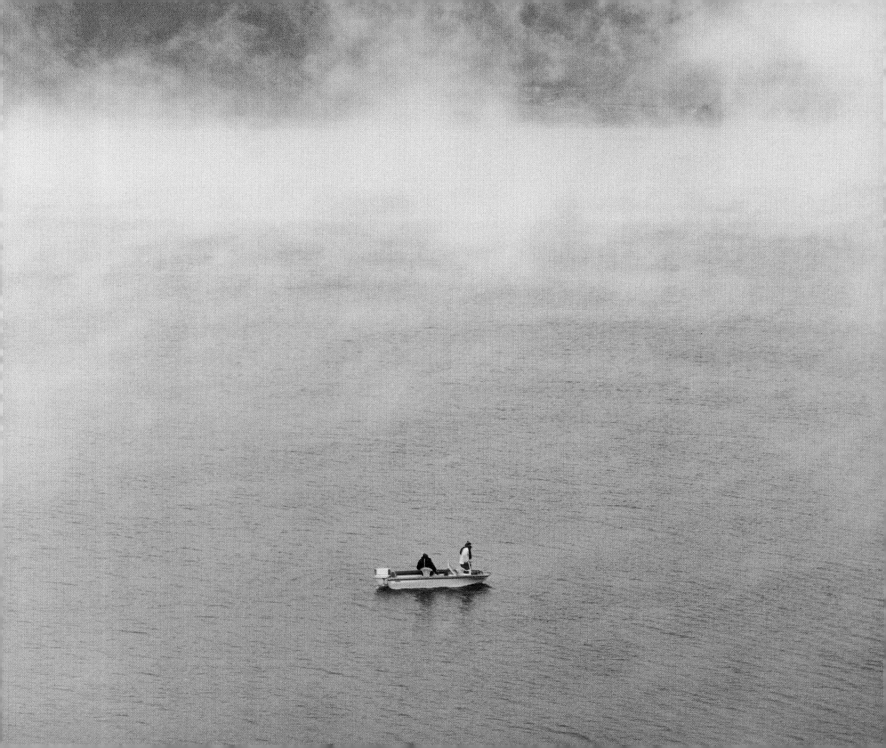

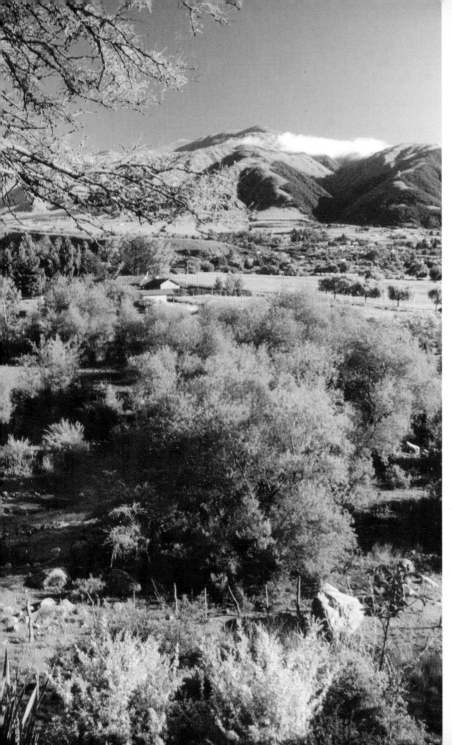

107- Sauce criollo o mimbre (salix humboldtiana) en "La Banda"; al fondo, "El Pabellón" (3600 m sobre el nivel del mar). / *Criollo willow or osier (salix humboldtiana) in La Banda; in the background, El Pabellón (1,100 feet above sea level).* **Francois De Rochembeau**

108- Horno de barro en Amaicha del Valle. / *Mud oven in Amaicha del Valle.* **Patricia Bertini**

109- Nubes en Tafí del Valle. / *Clouds in Tafí del Valle.* **Patricia Bertini**

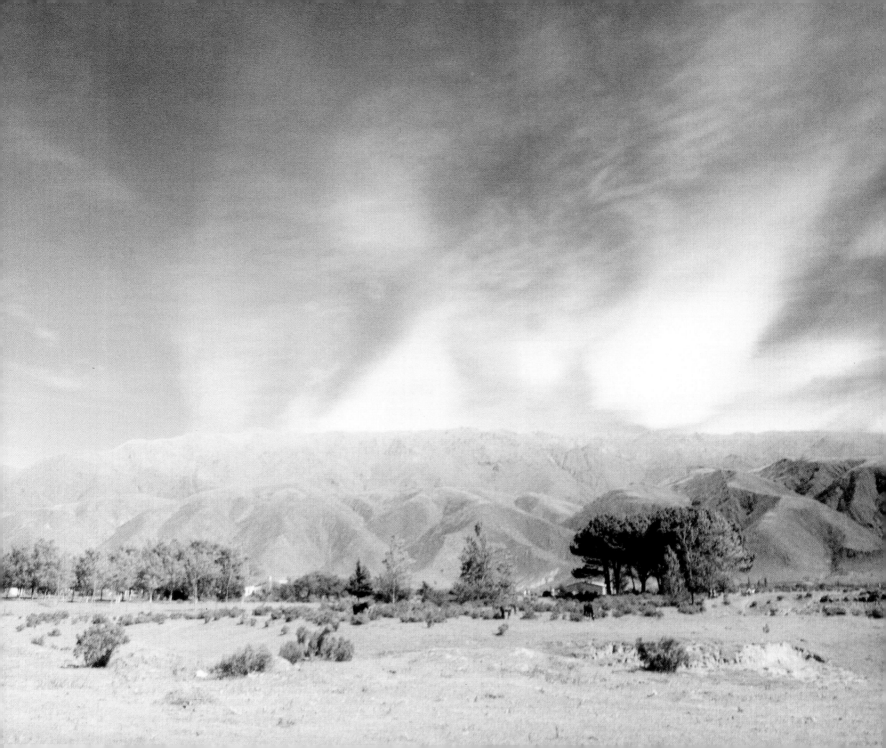

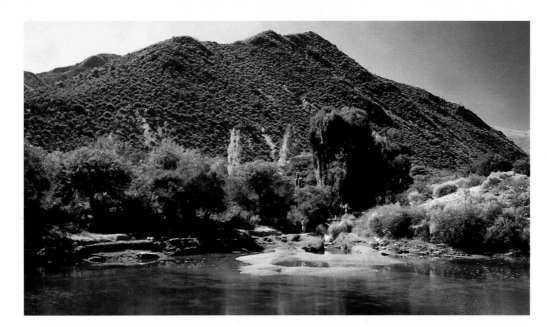

110- Luna llena naciendo tras las cumbres calchaquíes en Colalao del Valle. / *Full moon appearing behind the Calchaquíes peaks in Colalao del Valle.* **Héctor Heredia**

111- Campos sembrados y para pastoreo en Tafí del Valle. *Sown fields and fields for pasture in Tafí del Valle.* **Estela Ruiz**

112- Amanecer en Tafí del Valle después de una nevada en los cerros. / *Sunrise in Tafí del Valle after a snowfall on the hills.* **Daniel Carrazano**

110

111

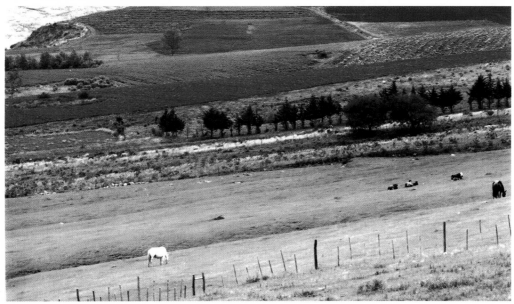

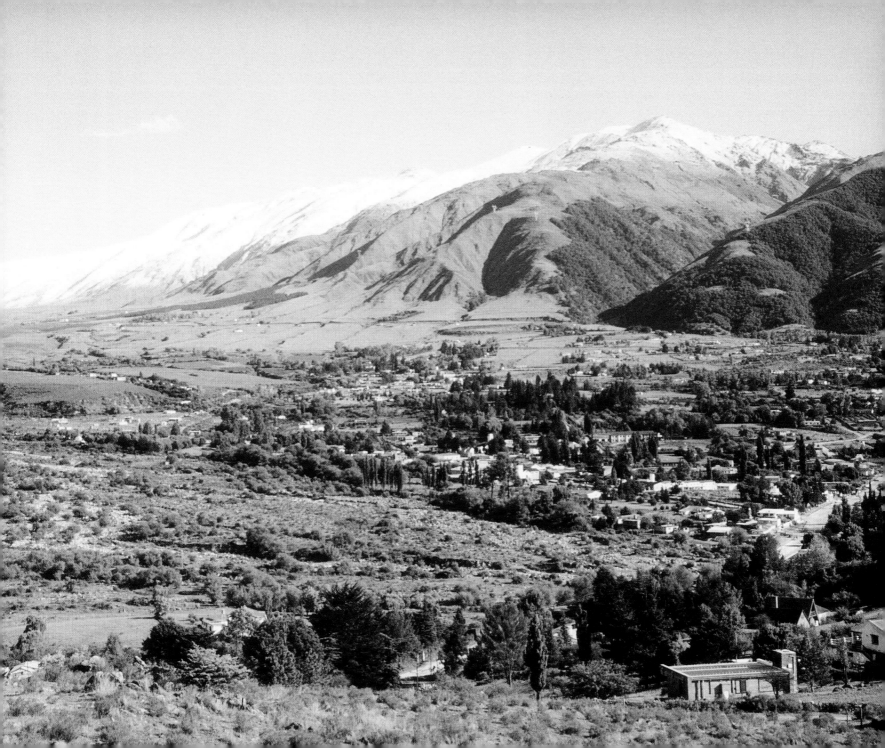

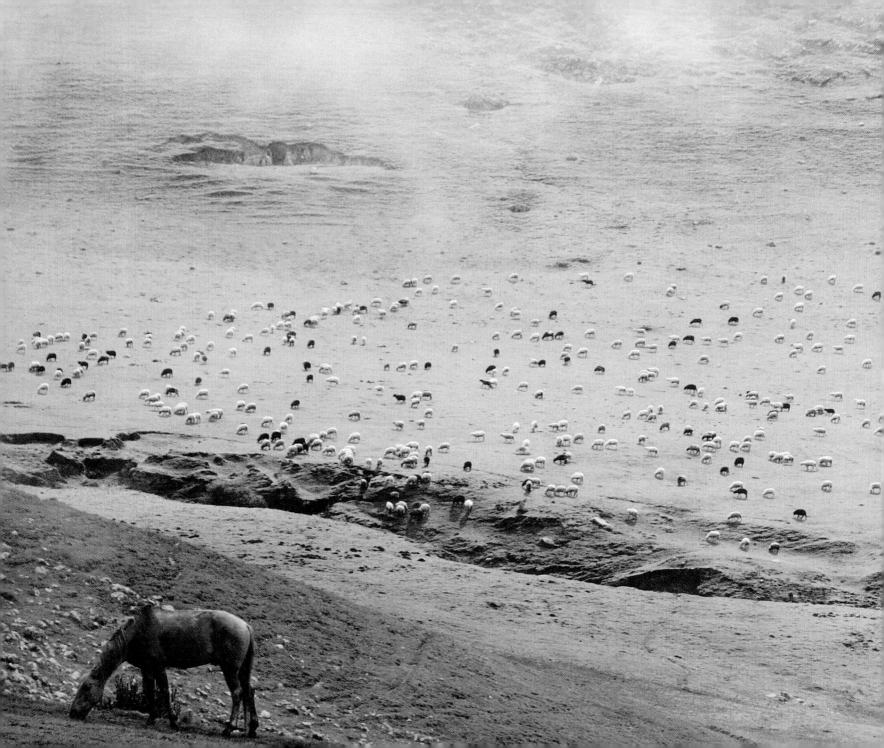

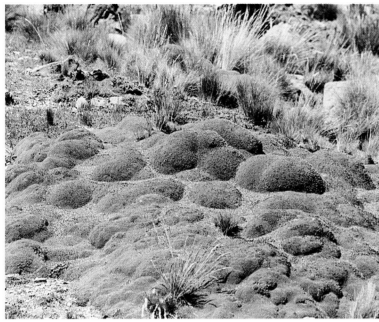

114

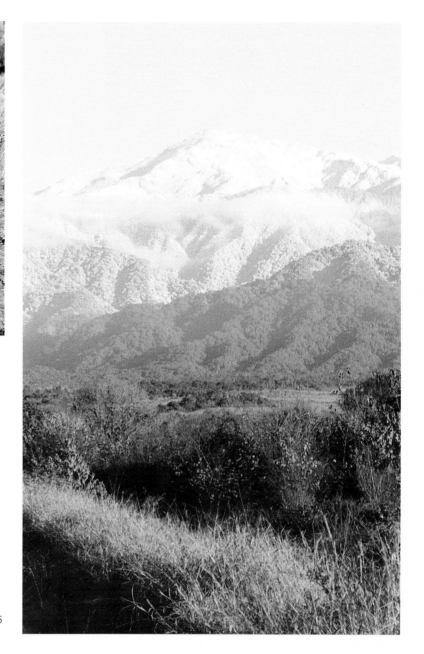

113- Volviendo de La Cañada del Muñoz, Tafí del Valle. / *On the way back from the ravine in Mount Muñoz, Tafí del Valle.* **Mario Cusicanqui**

114- Yareta. / *Yareta.* **Mario Cusicanqui**

115- El "Ñuñorco" desde Acheral. / *View of El Ñuñorco as seen from Acheral.* **Mario Cusicanqui**

115

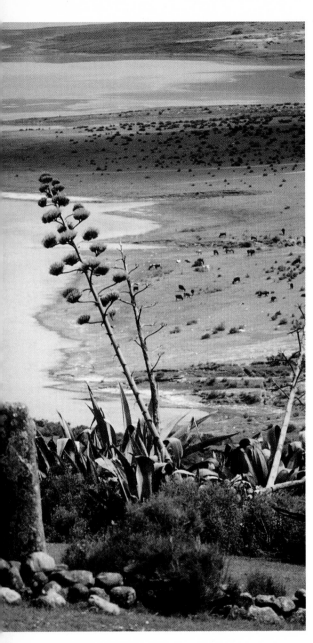

116

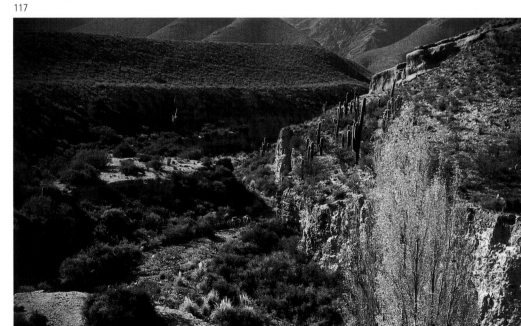

117

116- Parque Los Menhires y dique La Angostura. / *Los Menhires Park and La Angostura dam.* **Ricardo Viola**

117- Travesía Hualinchay - Tolombón. Valles calchaquíes. *Hualinchay - Tolombón pathway. Calchaquíes Valleys.* **Héctor Heredia**

118- El Mollar, camino a la Quebrada del Portugués. / *El Mollar, on the road to El Portugués Gulch.* **Graciela Lavado**

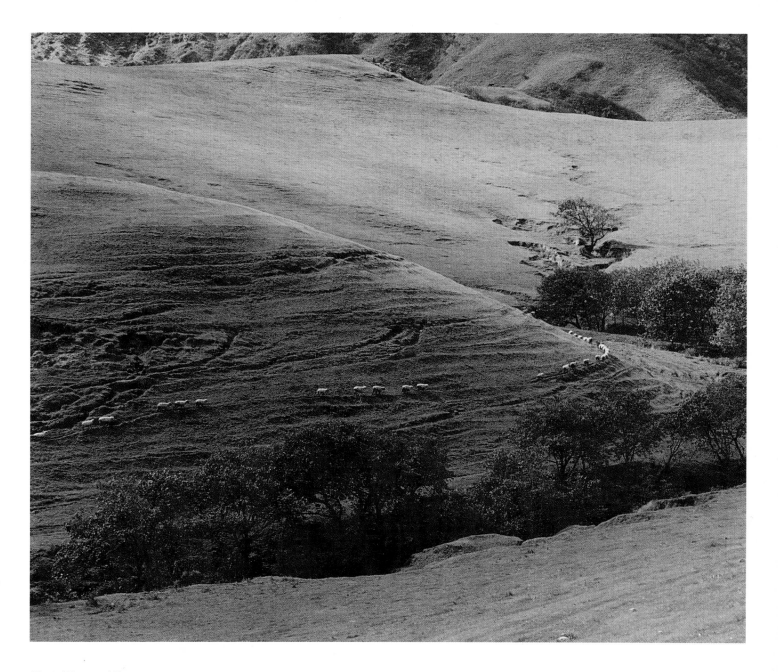

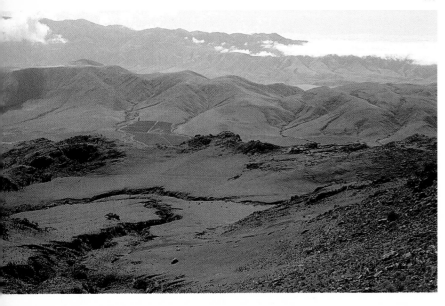

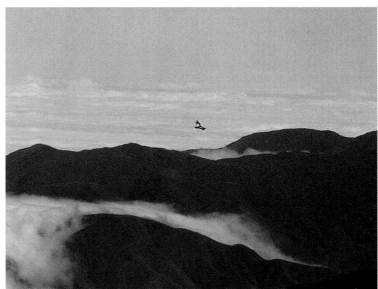

119- Desde el Alto de la Sota, en el Cerro Muñoz. En primer plano La Cañada en Cerro Muñoz, el valle de Las Carreras y el Cerro El Pelao (o del Medio) en Tafí del Valle. / *View from Alto de la Sota in Mount Muñoz. At the foreground, La Cañada in Mount Muñoz, Las Carreras Valley and Mount El Pelao (or del Medio) in Tafí del Valle.* **Héctor Heredia**

120- Paso de un cóndor desde el Alto de la Sota. Al fondo y entre las nubes, la llanura tucumana. *Coming from Alto de la Sota, a condor traverses the sky. In the background and among the clouds, the Tucuman plains.* **Héctor Heredia**

121- "El Rincón" desde el cerro El Pelao. Tafí del Valle. / *El Rincón pictured from Mount El Pelao. Tafí del Valle.* **Inés Frías Silva**

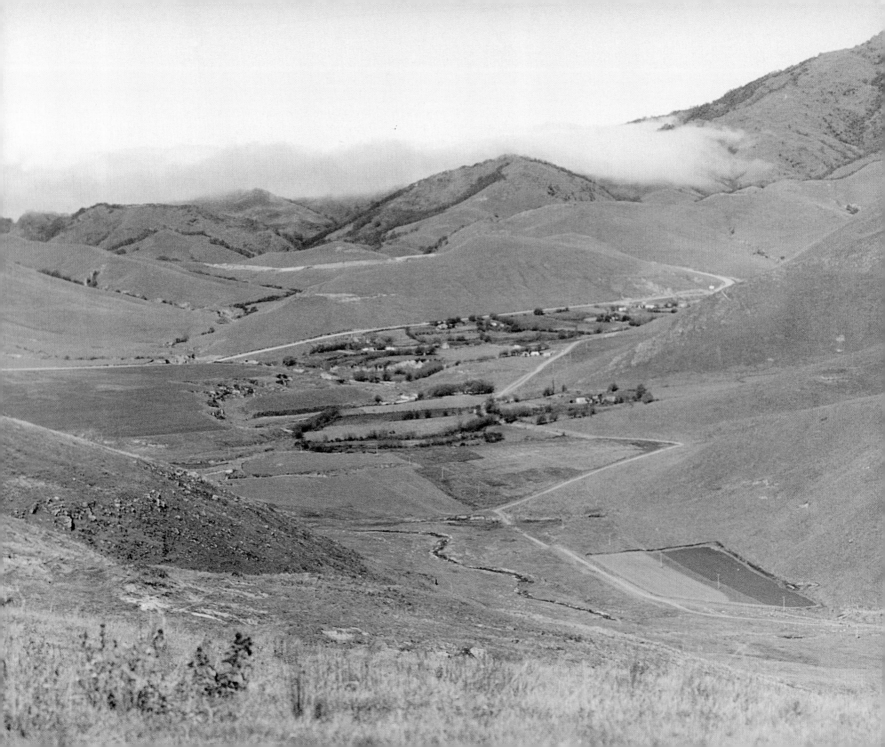

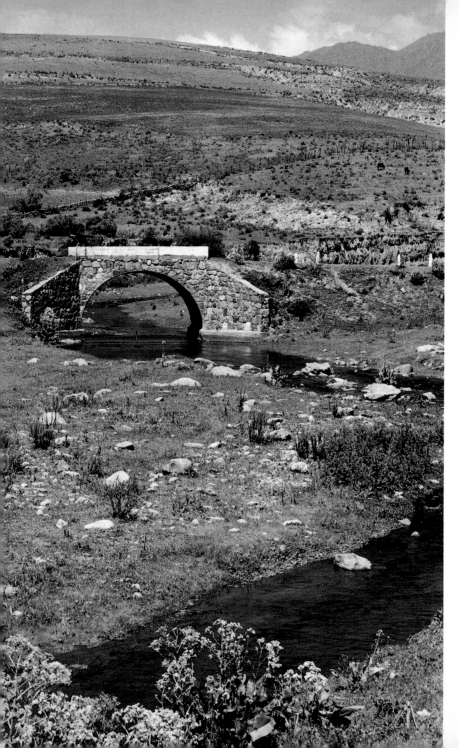

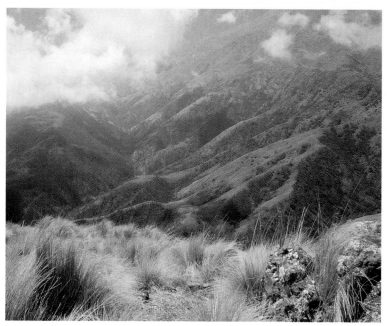

122- Puente de piedra en La Angostura, Tafí del Valle. / *Stone bridge in La Angostura, Tafí del Valle.* **Jorge Mercado**

123- Desde la Lagunita camino a Anfama. / *View from La Lagunita to Anfama.* **Héctor Heredia**

124- Ruinas de La Ciénaga. / *La Ciénaga ruins.* **Mario Cusicanqui**

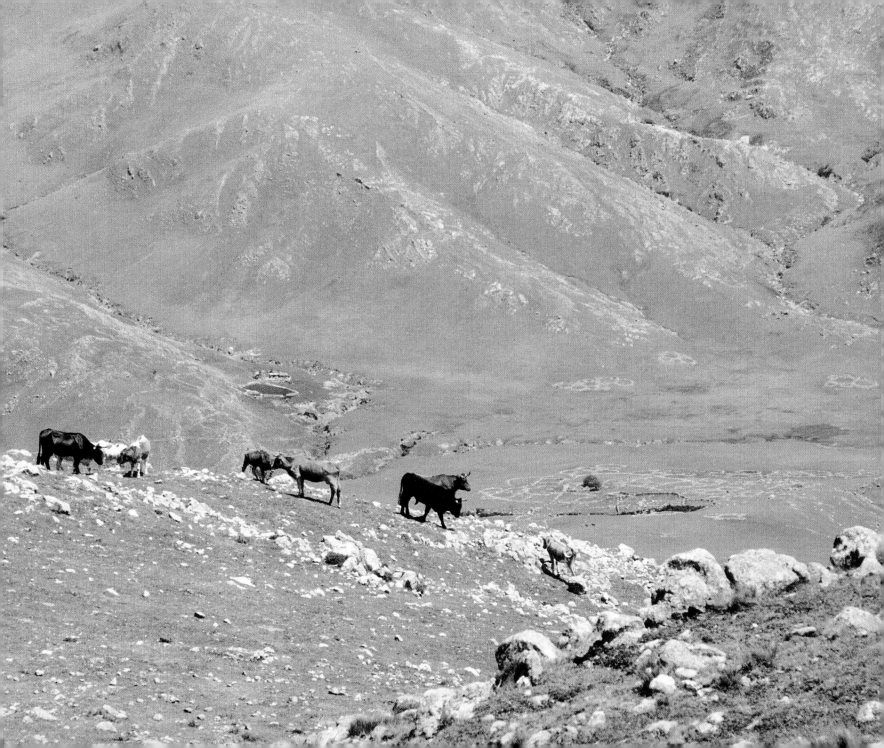

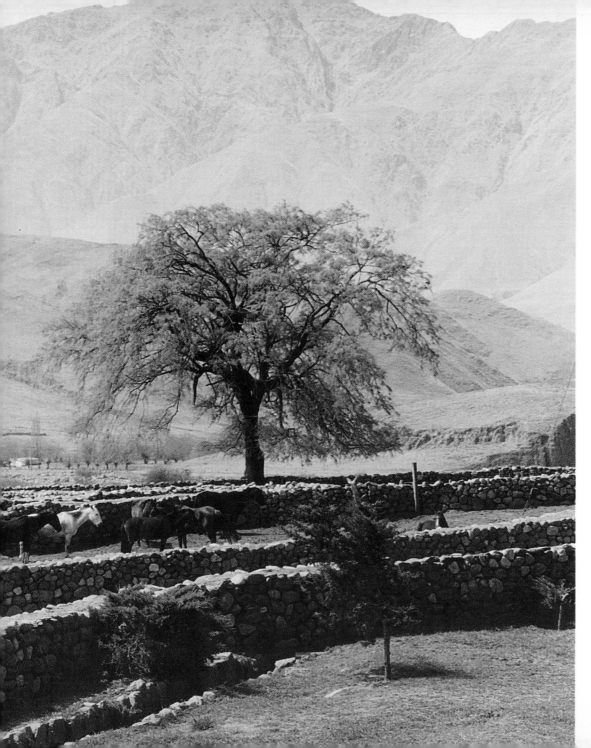

125- Corrales de pirca en "Las Carreras"; atrás, el cerro Ñuñorco. / *Pens made of dry-stone walls in Las Carreras; at the background, Mount El Ñuñorco.* **Inés Frías Silva**

126- Dique La Angostura, en invierno. / *La Angostura dam in winter.* **Graciela Lavado**

127- Lo moderno y lo antiguo. Manga y corrales de pirca. Paredes de hasta un metro de altura se alzan para cuidar los animales y cultivos. / *Present and past. Narrowing gangway and pens made of dry-stone walls. Up to one metre walls were built to enclose animals and crops.* **Inés Frías Silva**

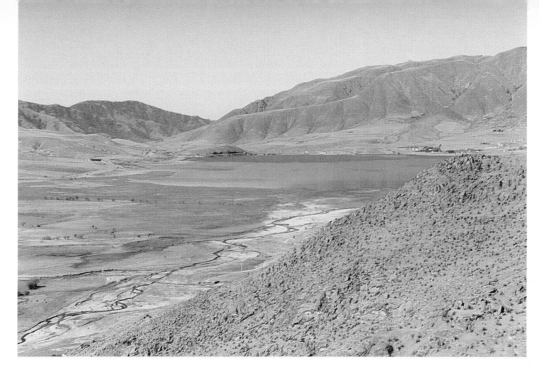

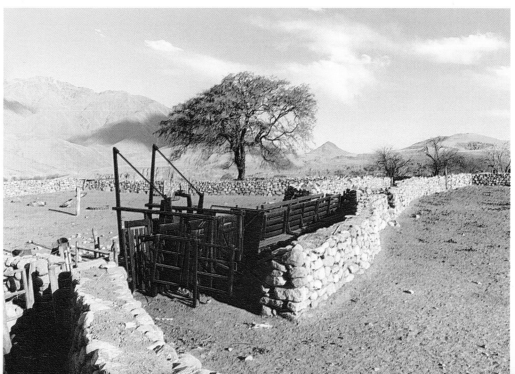

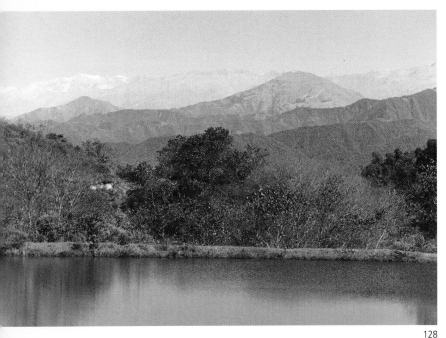

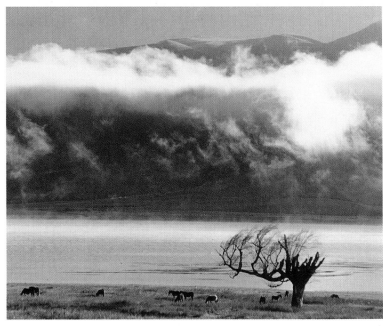

128

129

Existen mañanas que te sorprenden
el sol brillando poderoso
Existen tardes que te inspiran,
atardeceres que te calman
y noches de aire fresco que te alivian

*There are mornings that cause surprise*
*the sun shining powerful*
*There are afternoons of inspiration,*
*dusks that are calming*
*and nights with soothing fresh air*

128- Atardecer. Valle del Tafí. / *Sunset. Tafí Valley.* **Graciela Lavado**

129- En el dique La Angostura, el cielo y el agua juegan y deleitan al visitante. / *Water and sky meet, delighting the visitor's eye in La Angostura dam.* **Daniel Más**

130- Desde la puerta del Mala Mala, el dique La Angostura, el Mollar, El Pelao y el Ñuñorco grande. *Pictured from Mala Mala's door, La Angostura dam, El Mollar, Mount El Pelao and the big Mount El Ñuñorco.* **Inés Frías Silva**

131- Dique La Angostura en verano. Vista desde "El Mollar". / *La Angostura dam in summer. View from El Mollar.* **Graciela Lavado**

130

131

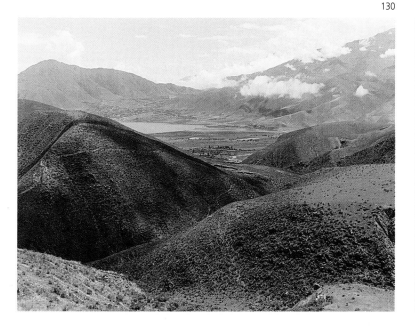

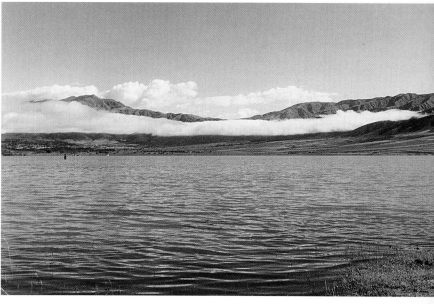

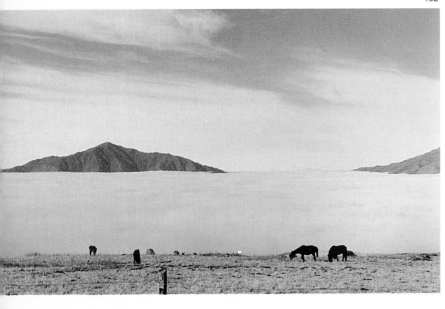

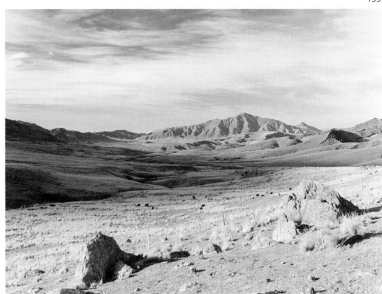

132- El Ñuñorco desde el Infiernillo (3100 m sobre el nivel del mar), camino que une Tafí del Valle con Amaicha del Valle al sur de los Valles Calchaquíes. / *Mount El Ñuñorco pictured from El Infiernillo (950 feet above sea level), road communicating Tafí del Valle with Amaicha del Valle, south of the Callchaquíes Valleys.* **Mario Cusicanqui**

133- El Infiernillo, entre Amaicha del Valle y Tafí del Valle. / *El Infiernillo, between Amaicha del Valle and Tafí del Valle.* **Daniel Más**

134- Laguna de Los Amaicheños, cumbres calchaquíes. / *Los Amaicheños Lake, Calchaquíes peaks.* **Jorge Mercado**

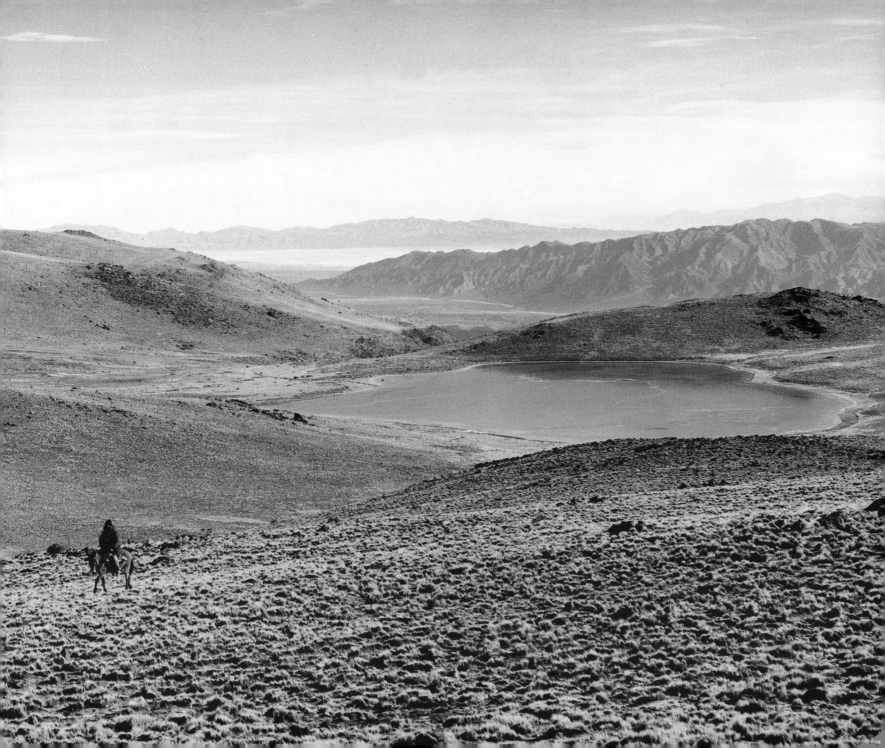

135- Río Santa María. Límite entre las provincias de Tucumán y Catamarca. / *Santa María River, boundary between the Provinces of Tucumán and Catamarca.* **Alberto N. Canevaro**

136- Cardones y escarcha. Parque Los Cardones. / *Cactuses and frost. Los Cardones Park.* **Alberto N. Canevaro**

137- Tormenta en Amaicha del Valle. Sur de los Valles calchaquíes. / *Storm at Amaicha del Valle. Southern part of the Calchaquíes Valleys.* **Alberto N. Canevaro**

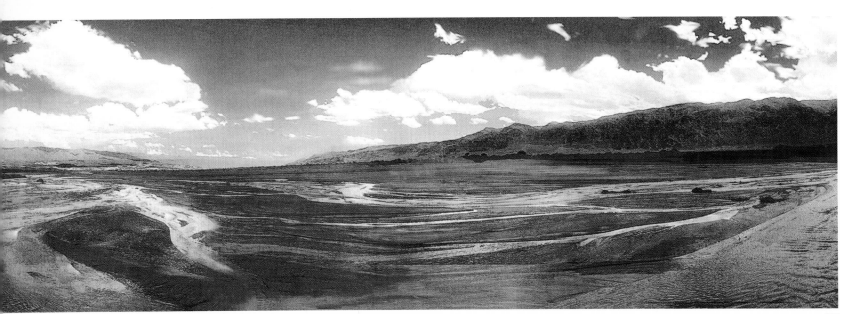

135

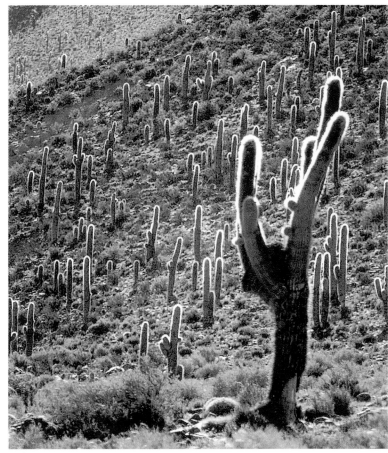

136

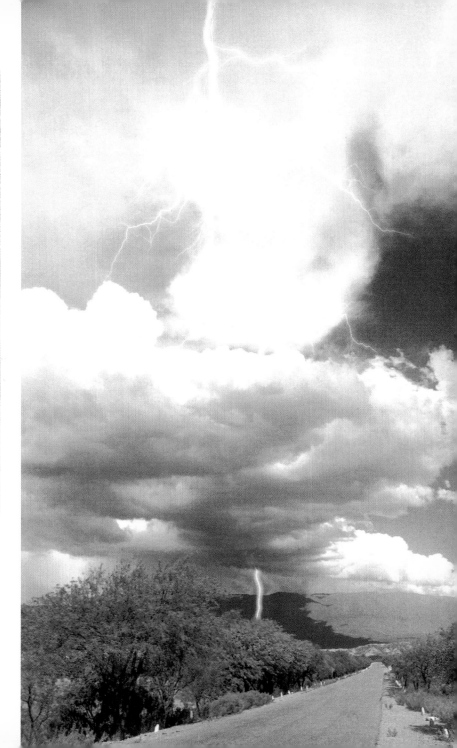

137

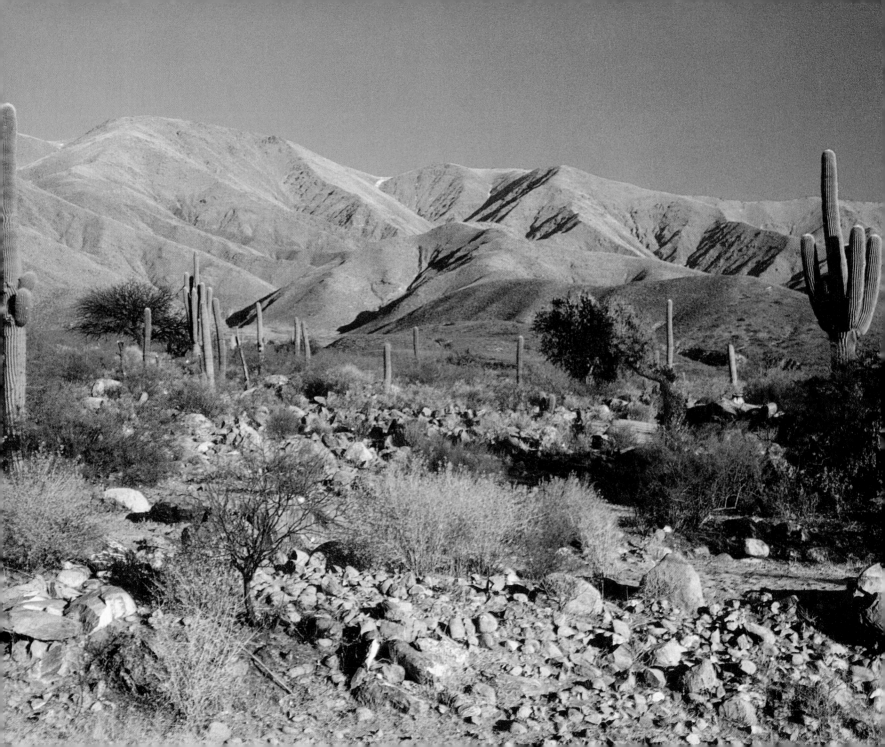

138- Los Valles Calchaquíes desde hace miles de años han seducido a los hombres por su clima y paisaje. / *The beauty and climate of the Calchaquíes Valleys have attracted settlers for thousands of years.* **Laura Terán**

139- San Javier nevado. / *Snowfall at San Javier.* **Ana Lía Sorrentino**

140- Camino a Amaicha del Valle. / *Road to Amaicha del Valle.* **Ana Lía Sorrentino**

141- Alamos desnudos en invierno. Camino a Ampimpa. / *Bare poplars in winter. Road to Ampimpa.* **Graciela Lavado**

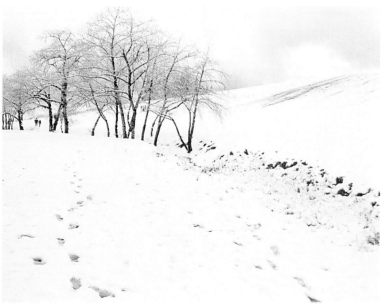

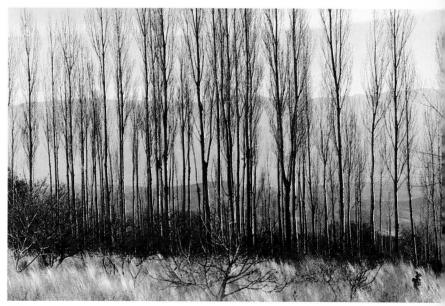

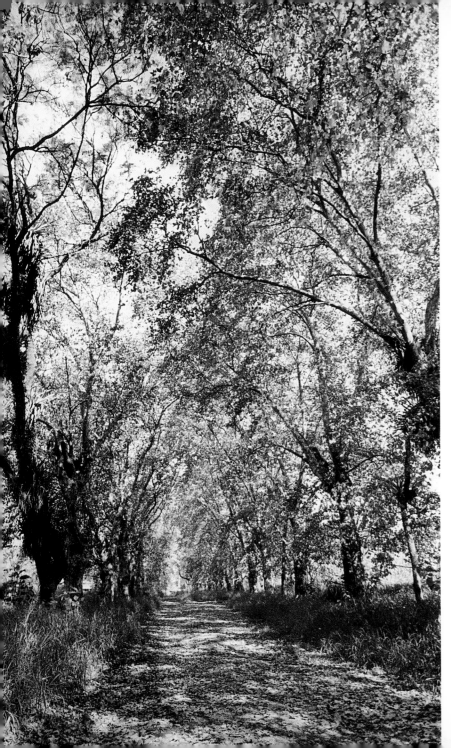

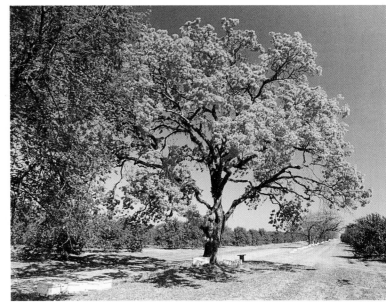

143

142- Avenida "Los Plátanos". Entrada al Ingenio San Pablo. / *Los Plátanos Avenue. Entrance to San Pablo Sugar Mill.* **Mario Cusicanqui**

143- "Lapacho" (Tabebuia avellanedae) en finca citrícola Trápani. / *Lapacho (Tabebuia avellanedae) in Trápani farm where citrus are grown.* **Mario Cusicanqui**

144- Después de la nevada. Entrada a la Hostería "Castillo de piedra". Tafí del Valle. / *After snowfall. Entrance to Hostería Castillo de Piedra (Stone Castle Inn). Tafí del Valle.* **Daniel Carrazano**

145- "Tipa" (Tipuana tipú) en Chuscha. / *Tipa (Tipuana tipu) in Chuscha.* **Mario Cusicanqui**

146- Árbol con garrotillo (escarcha después de una nevada), en Tafí del Valle. / *Tree with garrotillo (frost that remains after snowfall) in Tafí del Valle.* **Ricardo Viola**

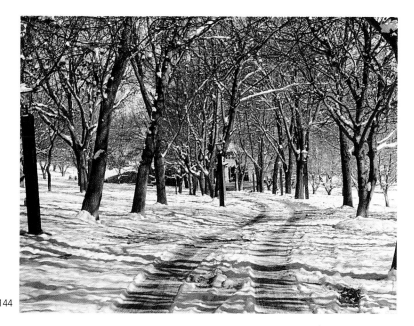

144

145

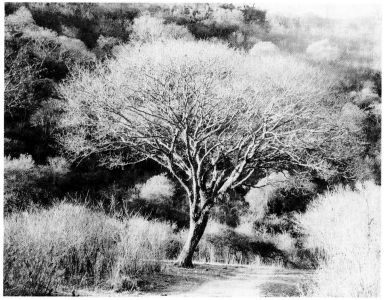

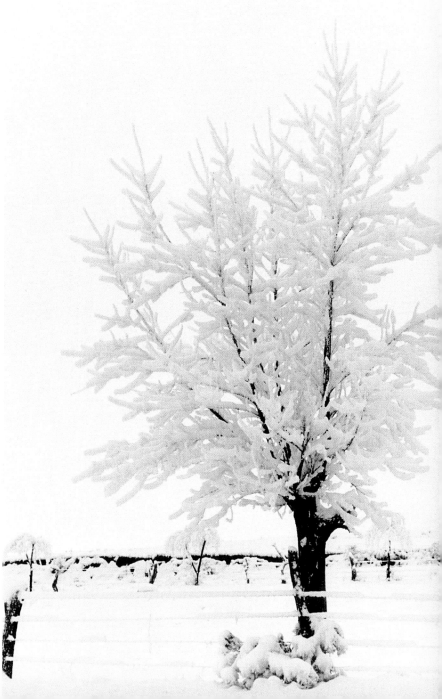

146

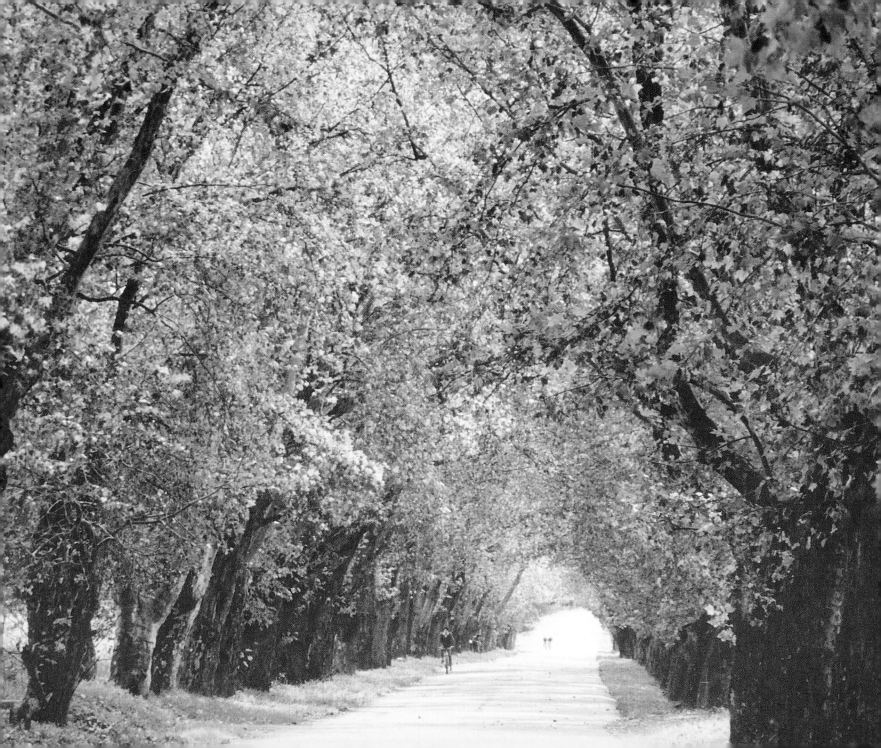

$\mathcal{C}$uando llega el invierno a la montaña, todo cambia. Los colores más vivos se olvidan en otros más opacos, más oscuros. Los pájaros nos despiden, los frutos nos abandonan. Todo cambia.

*When winter arrives at the mountain, everything changes. Lively colours are forgotten and turned into opaque and darker tones. The birds bid us good bye, the fruits wane. Everything changes.*

148

149

147- Arboleda de plátanos en La Rinconada. / *Avenue of maples in La Rinconada*. **Ana Lía Sorrentino**

148- Flor silvestre. / *Wild flower*. **Héctor Heredia**

149- Pusquillo en flor. Cactácea. / *Cactaceous. Pusquillo in bloom*. **Héctor Heredia**

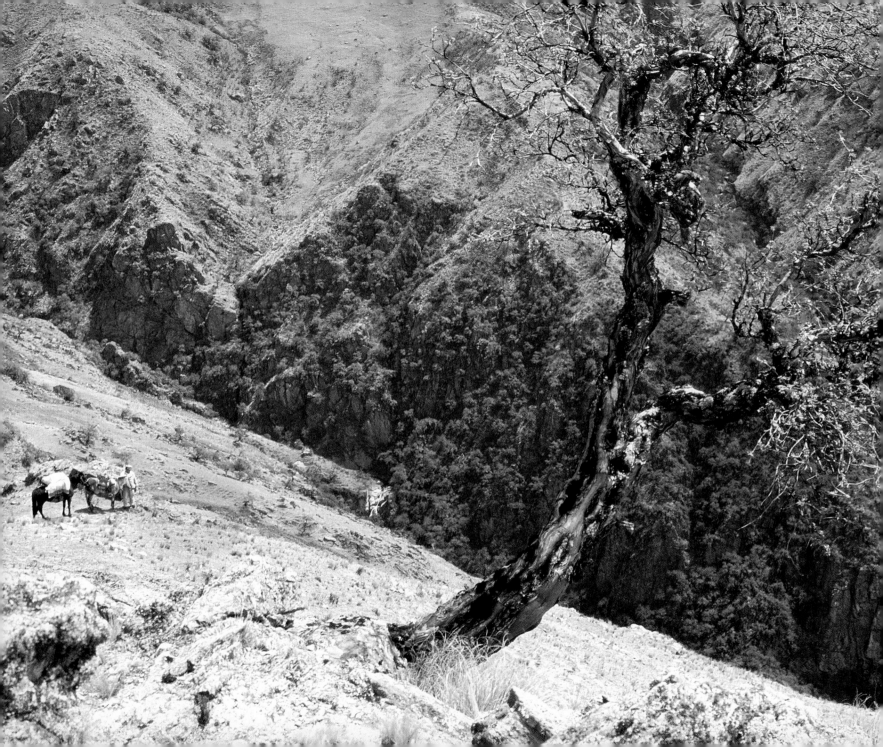

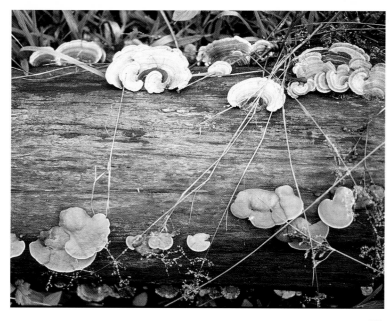

151

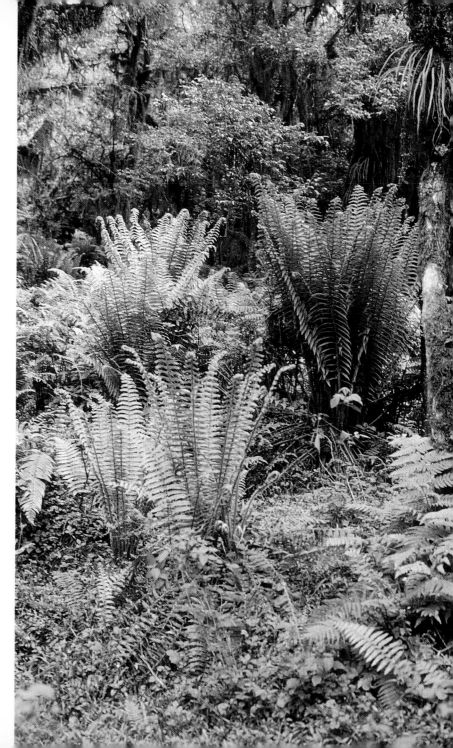

150- Queñoa. Árbol nativo típico a partir de los 2500 m sobre el nivel del mar (en Córdoba es conocido como Tabaquillo). / *Queñoa. Native tree typically seen as from 760 feet above sea level (in Córdoba it is called Tabaquillo).* **Héctor Heredia**

151- Hongos. Río Las Pavas. *Mushrooms. Las Pavas river.* **Héctor Heredia**

152- Helechos. Laguna del Tesoro. / *Ferns. Tesoro lake.* **Héctor Heredia**

"*H*ay lugar y lugares para escribir. San Javier te da un clima especial. El invierno, el frío y el fuego también te inspiran. A uno aquí las cosas le afloran"

*Some places are ideal for writing. San Javier has that special inspiring feel. In winter the cold and the log fire are also inspiring. Here is where thoughts spring.*

154

155

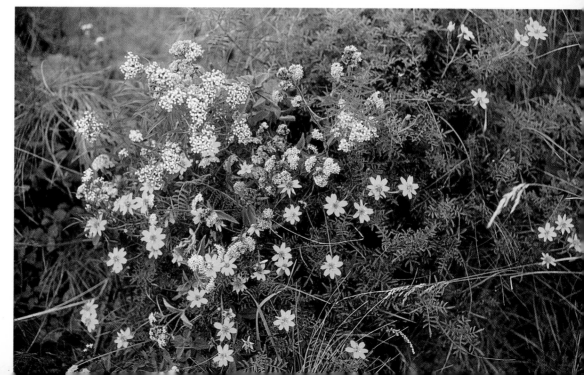

153- Cuaresmillo en primavera, Taficillo. / *Cuaresmillo during spring, Taficillo.* **Héctor Heredia**

154- Reserva o Parque Universitario Sierra San Javier, Taficillo. Reino del Horco Molle (Horco: Cerro). / *Sierra San Javier Reserve or University Park, Taficillo. Horco Molle flora (horco: mount).* **Héctor Heredia**

155 Flores típicas de los 3000/4000 m sobre el nivel del mar. *Flowers typically found at 910 to 1,220 feet above sea level.* **Héctor Heredia**

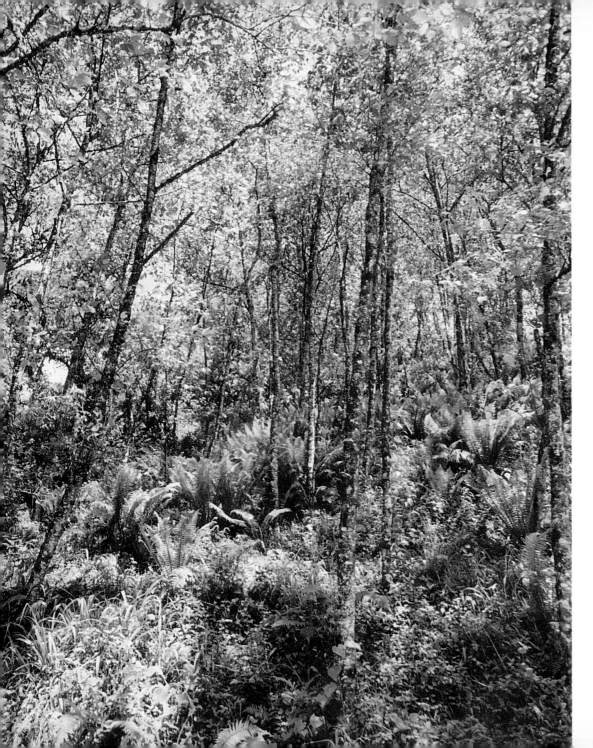

156- Alisos en la quebrada de los Sosa, ruta de acceso a Tafí del Valle desde Tucumán. *Alders in the Los Sosa Gulch on the road from Tucumán to Tafí del Valle.* **Mario Cusicanqui**

157- Tapir (Tapirus terrestris), el mayor mamífero sudamericano en la reserva experimental de Horco Molle. *Tapir (Tapirus terrestris), the biggest Southamerican mammal in the Horco Molle Reserve.* **Laura Terán**

158- Cría de tapir. / *Tapir offspring.* **Laura Terán**

157

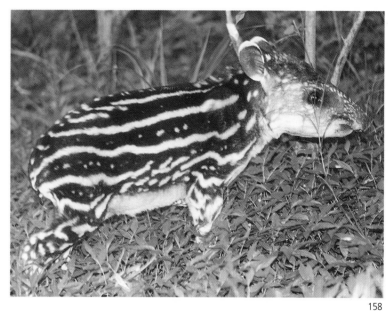

158

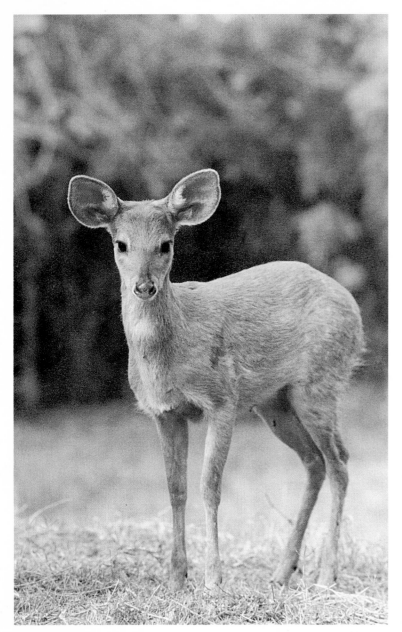

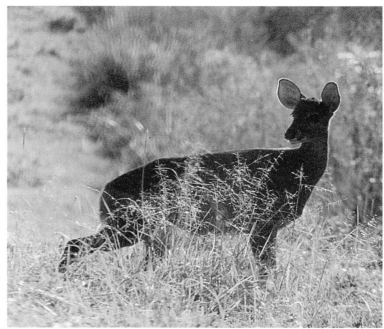

159- Corzuela en la Reserva de Horco Molle. / *Deerlet in the Horco Molle Reserve.* **Ana Lía Sorrentino**

160- Corzuela parda (Mazama gouazoubira) hembra en el Parque Sierra San Javier. / *Brown female deerlet (Mazama gouazoubira), Sierra San Javier Park.* **Laura Terán**

161- Oso melero (Tamandúa tetradactila), habitante de las Yungas o selva subtropical. / *Little ant bear (Tamandúa tetradactila) that lives in the Yungas or subtropical forest.* **Laura Terán**

162- Oso Hormiguero (Mirmecófaga tridactila) u Oso bandera con su cría, reserva experimental de Horco Molle. / *Ant bear (Mirmecófaga tridactila) with cub, Horco Molle Reserve.* **Laura Terán**

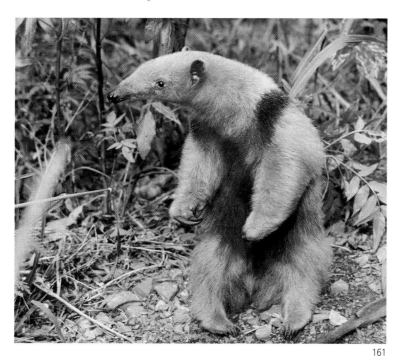

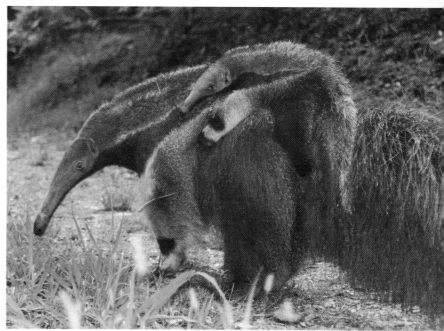

161    162

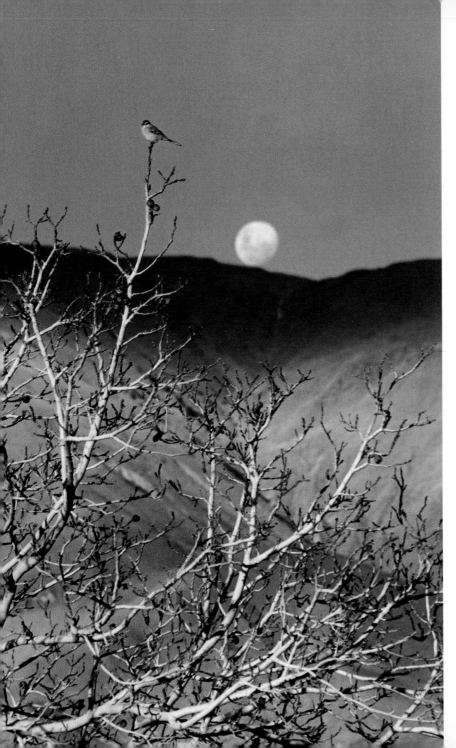

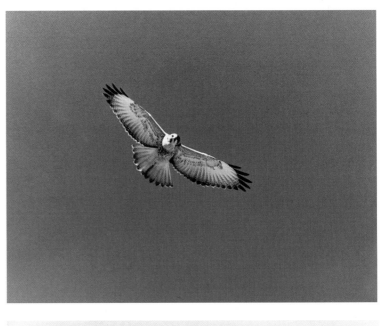

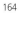
164

165

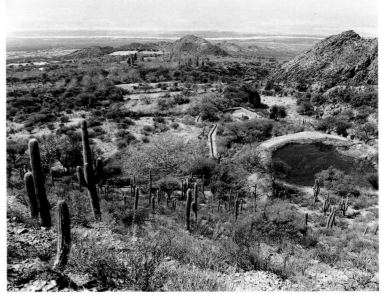

163

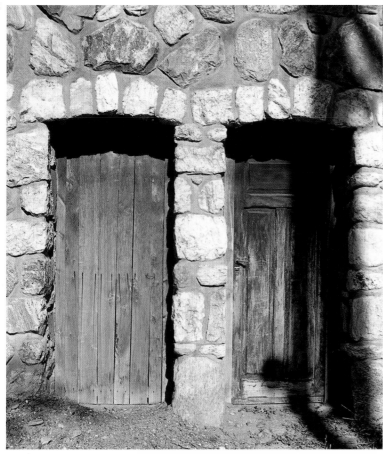

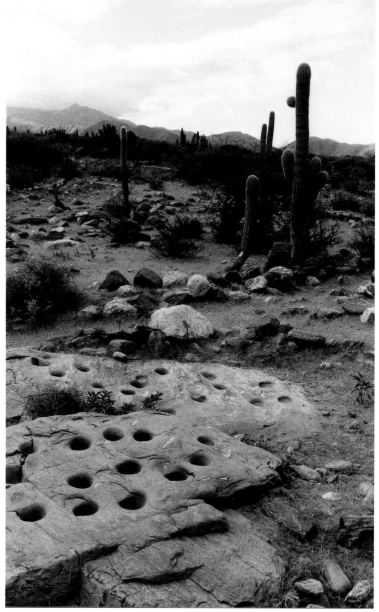

163- Calandria, luna y nogal, Amaicha del Valle. / *Lark, moon and walnut tree, Amaicha del Valle.*
**Jorge Mercado**

164- Aguila en la cumbres Calchaquíes. / *Eagle in the Calchaquíes peaks.* **Jorge Mercado**

165- Desde la cima hasta el río Santa María, represa de El Pichao. / *View from the summit to Santa María River, El Pichao dam.* **Laura Terán**

166- Detalle de puertas de casa de piedra en El Pichao. / *Stone house doors, detail. El Pichao.*
**Ricardo Viola**

167- Morteros comunitarios en las ruinas Condorhuasi, El Pichao. / *Community mortars in the Condorhuasi ruins, El Pichao.* **Laura Terán**

168- Las ruinas de los Quilmes fueron restauradas en parte para poder apreciar su forma de vida y sistema social. / *The ruins of the Quilmes culture were partially restored in order to understand their life style and social system.* **Efraín David**

169- En las Ruinas de Quilmes los cardones son parte del paisaje. *At the Quilmes ruins, cactuses are part of the scenery.* **Laura Terán**

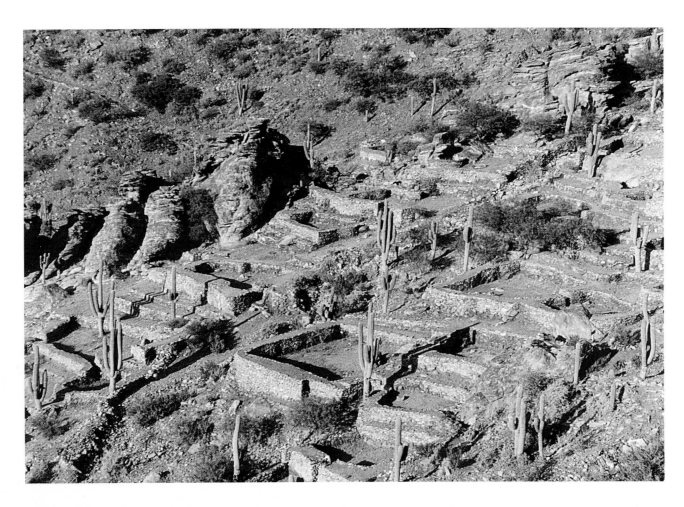

168

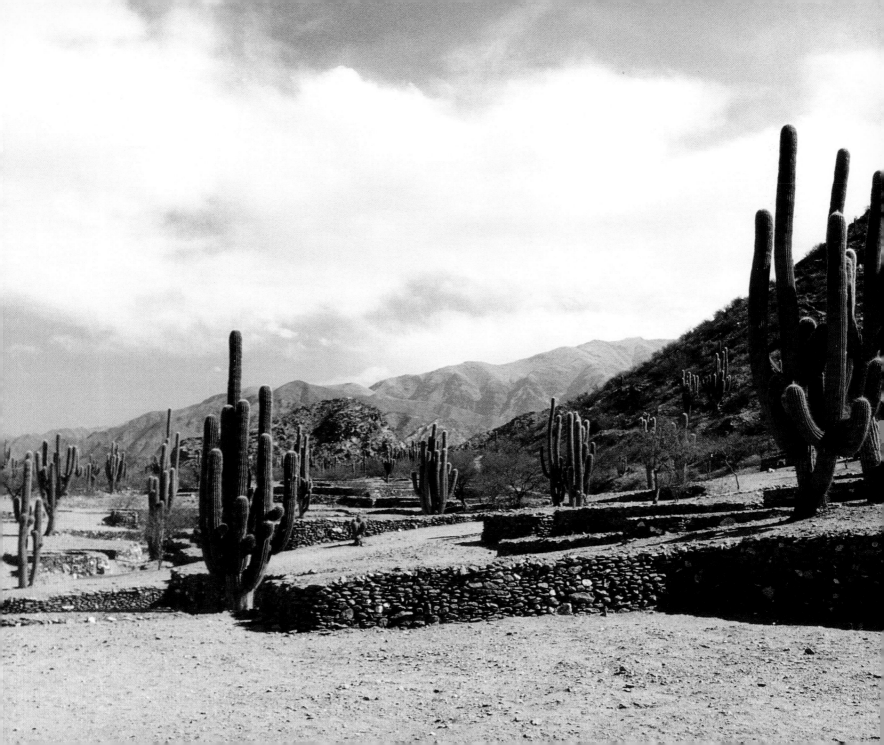

$\mathcal{E}$n 1561, Juan Calchaquí unió a los diaguitas y otras naciones para enfrentar a los españoles. Su prestigio fue tan grande que el valle donde vivía, sus cerros, su río, su gente, pasaron a llamarse Calchaquí.

*In 1561, Juan Calchaquí united all the Diaguita people and other neighbouring nations too, to face the Spanish. His fame was so great that the valley where he lived, its hills, its rivers and its people, they all came to be known as Calchaquí.*

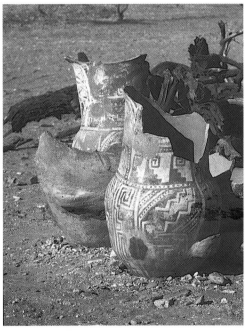

170

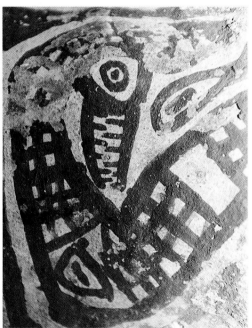

171

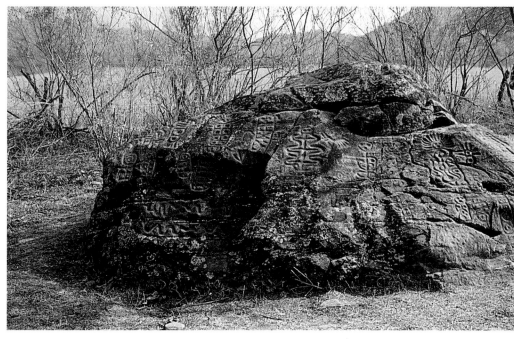 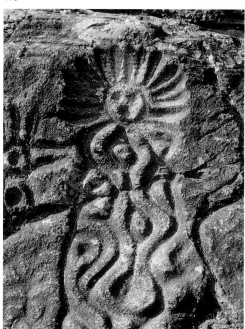

170- Tinajas arqueológicas. Ruinas Quilmes. / *Large earthen jars of archaeological value. Quilmes ruins.* **Héctor Heredia**

171- Pintura rupestre en el Valle Calchaquí. / *Rupestrian painting in the Calchaquíes Valleys.* **Ana Lía Sorrentino**

172- Piedra Pintada en Tiu Cañada, San Pedro de Colalao. / *Piedra Pintada (Painted Stone) in Tiu Cañada, San Pedro de Colalao.* **Héctor Heredia**

173- Detalle de Piedra Pintada, San Pedro de Colalao. / *Piedra Pintada (Painted Stone), detail. San Pedro de Colalao.* **Héctor Heredia**

174- Puerta del Sol. En la plaza ceremonial de la Ciudacita, en el solsticio de verano (21/12), el sol nace por el eje del vano (4200 m sobre el nivel del mar), Parque Nacional Los Alisos. *Puerta del Sol (Sun Dorway). In the ceremonial square of Cuidacita (Little Town), during the summer solstice (12/21), the sun rises through the vane axis. (1,280 feet above sea level.) Los Alisos National Park.* **Héctor Heredia**

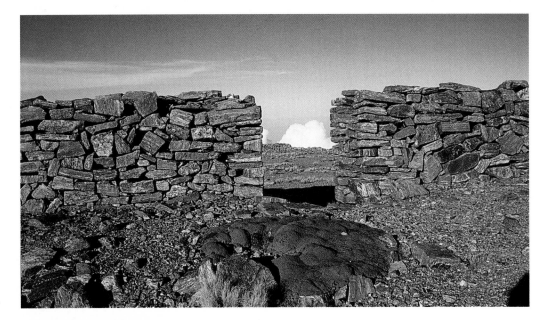

174

175

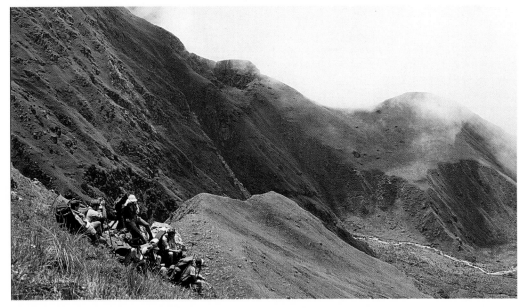

175- Subiendo a las cuevas desde Nacimientos rumbo a las ruinas de la Ciudacita, 3100 m sobre el nivel del mar; al fondo el río Las Pavas, P. N. Los Alisos. / *Ascending to the caves, leaving from Nacimientos towards the ruins of Ciudacita (Little Town), 950 feet above sea level. In the background, Pavas River, Los Alisos National Park.* **Héctor Heredia**

176- Plaza ceremonial en la Ciudacita o Pueblo Viejo (4200 m sobre el nivel del mar). / *Ceremonial square at Ciudacita (Little Town) or Pueblo Viejo (Old Town) (1,280 feet above sea level).* **Héctor Heredia**

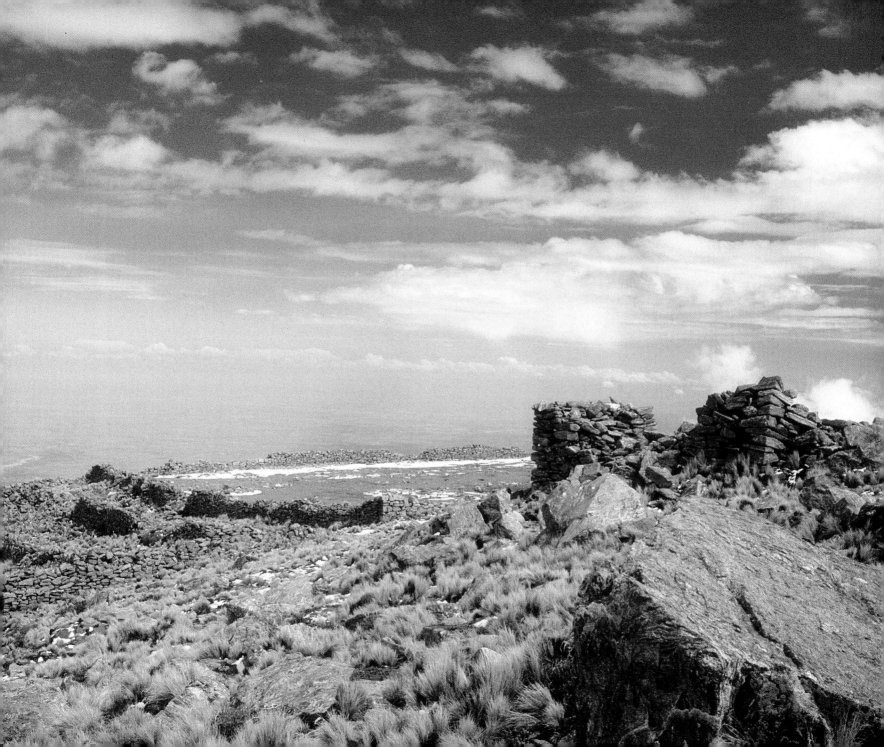

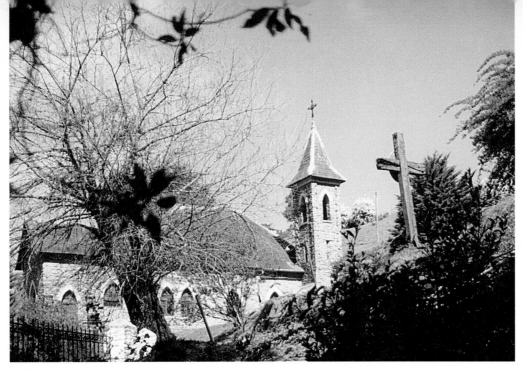

177

178

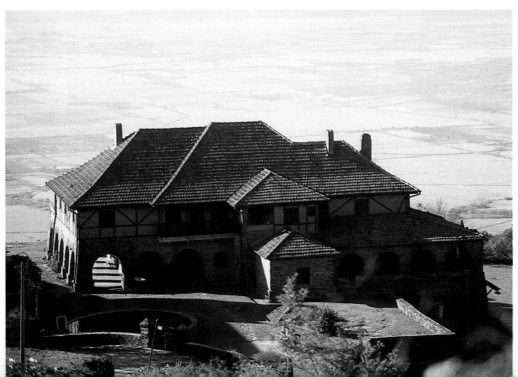

177- Capilla de Villa Nougués. / *Chapel at Villa Nougués.* **Alfredo Franco**

178- "La Normanda", villa Juan Carlos Nougués, Villa Nougués. / *La Normanda, Juan Carlos Nougués Villa, Villa Nougués.* **Ricardo Viola**

179- Villa Nougués en invierno. / *Villa Nougués during winter.* **Mario Cusicanqui**

180- En Villa Nougués, las casas cuelgan de la montaña. / *At Villa Nougués, houses perch on the sides of the mountain.* **Mario Cusicanqui**

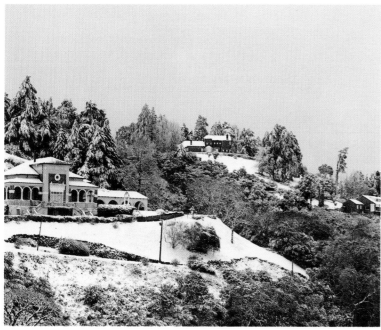

179

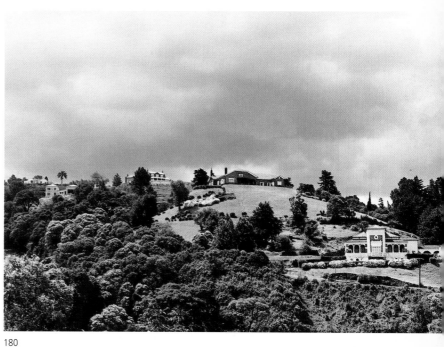

180

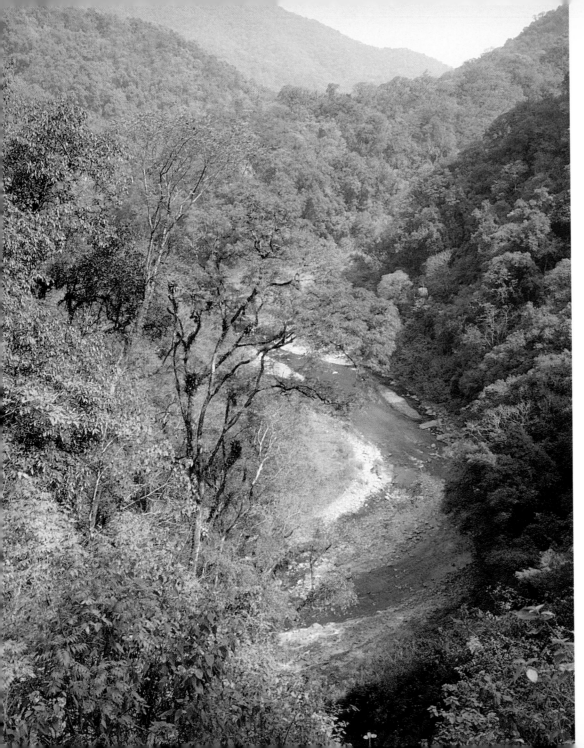

181

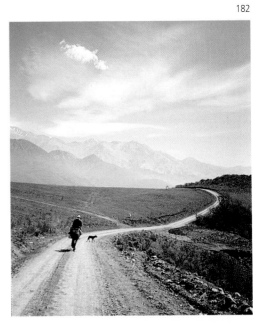

182

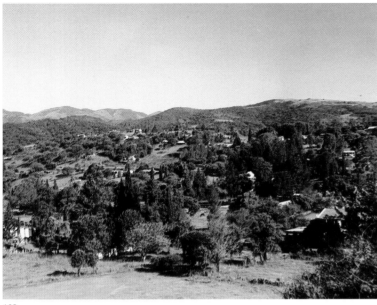

183

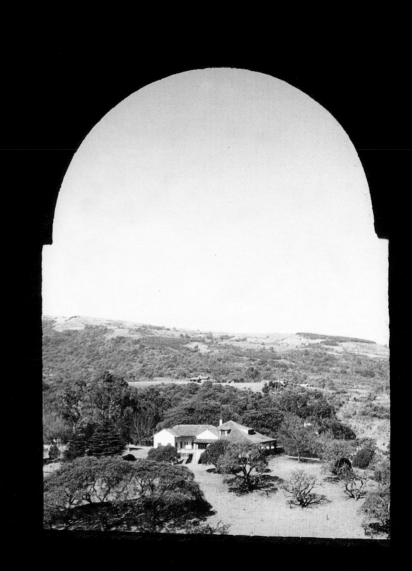

181- Sierra San Javier. / *Mount San Javier.* **Héctor Heredia**

182- La Sala. / *La Sala.* **Oscar Paz**

183- Raco. / *Raco.* **Ana Lía Sorrentino**

184- Casa de la familia Paz Posse, Raco. / *House belonging to the Paz Posse family, Raco.* **Ricardo Viola**

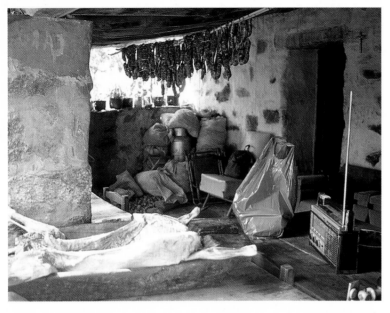

185

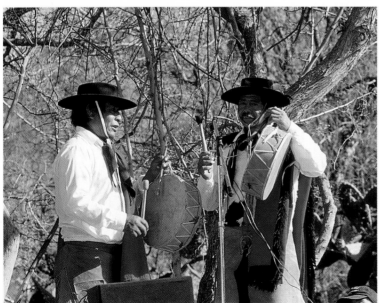

186

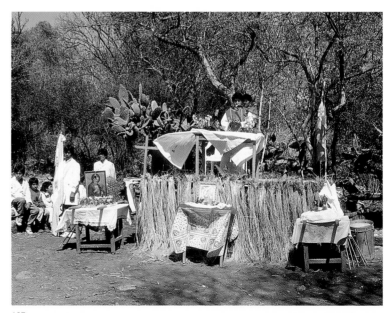

187

185- Galería, despensa del rancho de la Familia Caro. Tala-Pazo. (2300 m sobre el nivel del mar). / *Pantry in veranda of the dwelling belonging to the Caro family. Tala-Pazo. (700 feet above sea level).* **Héctor Heredia**

186- Encuentro de copleros en Tala-Pazo (Valles Calchaquíes), celebración de San Bartolomé. / *Coupleteers gathering at Tala-Pazo (Calchaquíes Valleys) during St. Bartholomew's celebration.* **Héctor Heredia**

187- Rezando Misa en el encuentro de copleros de Tala-Pazo (Valles Calchaquíes), celebración de San Bartolomé. / *Máss during the coupleteers gathering at Tala-Pazo (Calchaquíes Valley) during St. Barholomew's celebration.* **Héctor Heredia**

188- A la sombra el aire es muy agradable. Amaicha del Valle. *It is nice in the shade. Amaicha del Valle.* **Patricia Bertini**

189- Telera (tejedora) en La Sala de la Ciénaga. / *Weaver at La Sala in La Ciénaga.* **Héctor Heredia**

190- Jugando junto a la "pirca" en el puesto de la Cañada del Muñoz. / *Having fun by the dry-stone wall at La Cañada outpost in Mount Muñoz.* **Inés Frías Silva**

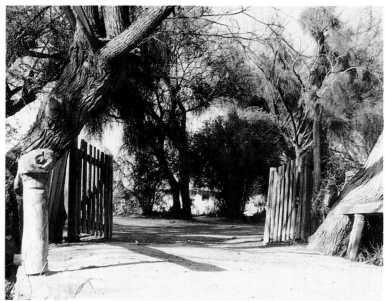

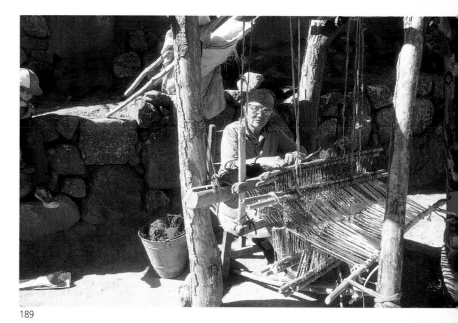

189

El poncho: "Cuando el hombre que anda por los cerros siente el cansancio de la marcha, se tiende sobre el apero y se cubre con su poncho, que es como cubrirse con los misterios y sentires de la tierra. Y el poncho lo envuelve como una atmósfera aisladora. De la prenda hacia fuera, el mundo infinito y complejo; y poncho adentro, el universo, animando los sentimientos del hombre frente a la noche abierta".

**Atahualpa Yupanqui**

*The Poncho: "When the traveller who roams the hills feels weary from the march, he lies on his saddle and covers himself with his poncho, which is the same as being covered with the mysteries and feelings of the land. And the poncho wraps his limbs, sealing them off from the exterior. From the garment towards the outside lies the complex and infinite world, but within there is an intimate universe that breathes warmth into the heart of the man who lies in the open night."*

**Atahualpa Yupanqui**

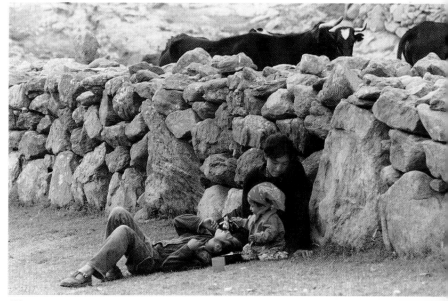

190

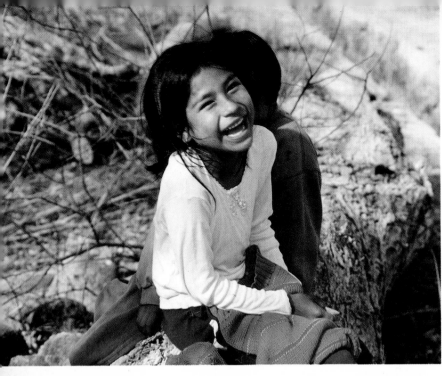

"*E*l maestro procurará con su conducta y en todas sus expresiones y maneras... inspirar en los alumnos amor al orden... sentimientos de honor... inclinación al trabajo y un espíritu nacional que le haga preferir el bien público al privado".

**Manuel Belgrano,** al donar los 40.000 pesos que había obtenido como premio del gobierno luego de la Batalla de Salta, para que se hicieran cuatro escuelas, una de ellas en Tucumán.

*"The teacher will, with his behaviour and in all its expressions and manner, strive to inspire in his pupils the love for order, sense of honour, the inclination towards hard work and a national spirit that will make them privilege society's welfare over their own".*

*Manuel Belgrano, upon donating the 40,000 pesos he was awarded for having won the Battle of Salta, towards the building of four schools, one of them in Tucumán.*

191

192

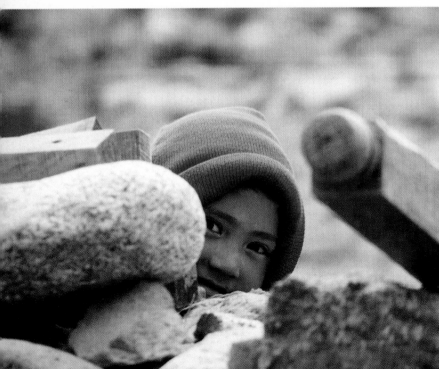

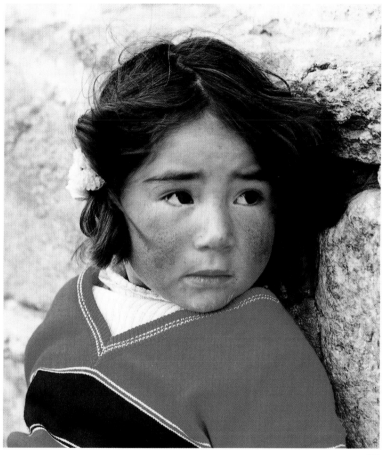

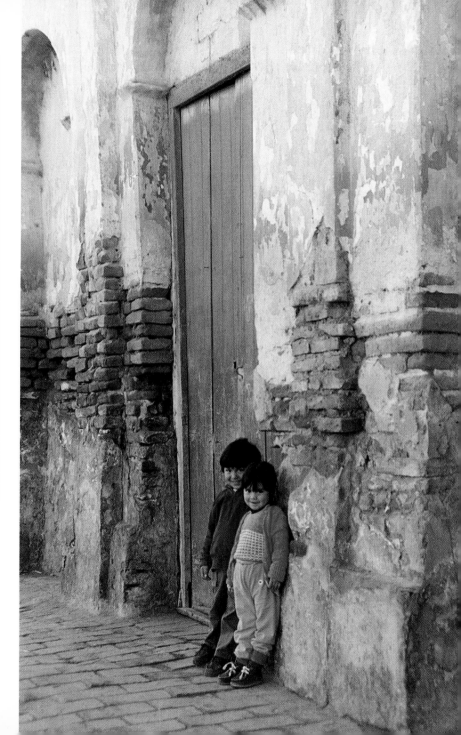

193

194

191- Niños en Colalao del Valle. / *Children in Colalao del Valle.* **Patricia Bertini**

192- Niño asomando por detrás de la pirca en El Infiernillo. / *Boy peeping from behind the dry-stone wall at El Infiernillo.* **Estela Ruiz**

193- "La Yesi" Díaz, de El Infiernillo. / *Yesi Díaz at El Infiernillo.* **Jorge Mercado**

194- La ternura y simpleza de los niños de Villa de Medinas. / *The tender simplicity of the children at Villa de Medinas.* **Efraín David**

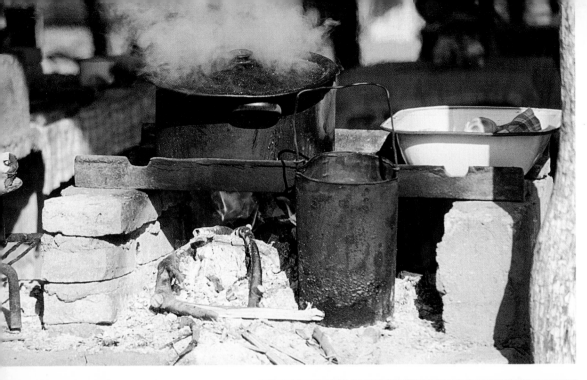

195- Empanadas fritas en la Feria de Simoca. / *Fried empanadas (turnovers) at the Simoca fair.* **Efraín David**

196- Los condimentos son una característica de la comida tucumana. Feria de Simoca. / *Spices are a mainstay of Tucuman's delicacies. Simoca fair.* **Efraín David**

197- 30 de Agosto, festividad de Santa Rosa, Patrona y nombre de este barrio de El Churqui. Tafí del Valle. / *Santa Rosa festivity on August 30th. Santa Rosa lends her name to this neighbourhood of El Churqui town, besides being its patron saint too. Tafí del Valle.* **Héctor Heredia**

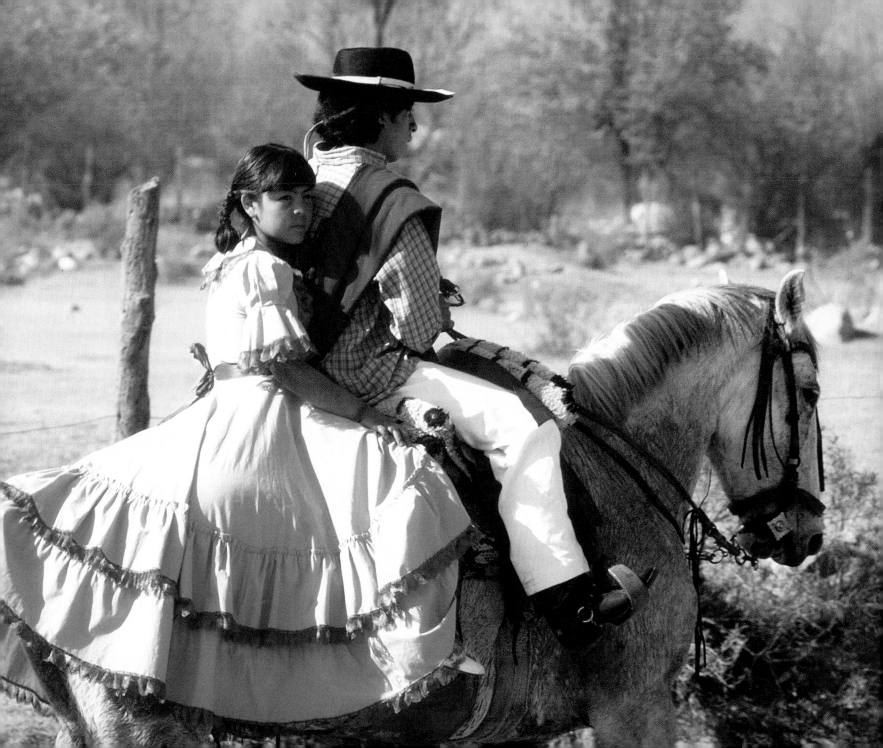

¡*O*yeme Pachamama!
Por tierra y arena he andado
viento frío he besado
¡Acórtame el camino!

**(Oración dirigida a la Madre Tierra)**

*Oh, heed me Pachamama!*
*On land and sand have I walked*
*the cold wind have I kissed*
*Oh, shorten my way!*

**(Prayer addressed to Mother Earth)**

198

199

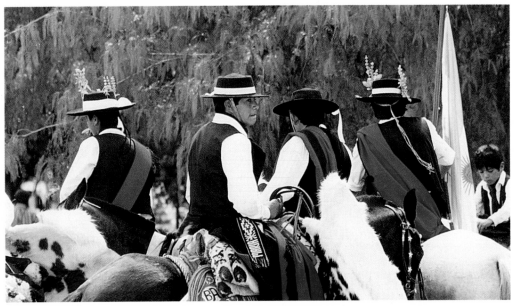

198- Festival del caballo en Trancas. / *Horse festival at Trancas.* **Efraín David**

199- Fiesta de la Pachamama en Amaicha del Valle. Gauchos vestidos de fiesta con ramos de albahaca en sus sombreros como signo del Carnaval. / *Pachamama (Mother Earth) festival in Amaicha del Valle. Gauchos dressed in their Sunday best, with bunches of basil adorning their hats, as a sign of the Carnival celebration.* **Graciela Lavado**

200- Agrupación de gauchos unidos "Ramón Horacio Rivero", fiesta de la Pachamama. / *The Ramón Horacio Rivero gaucho association, at the Pachamama celebration.* **Roberto Martínez Zavalía**

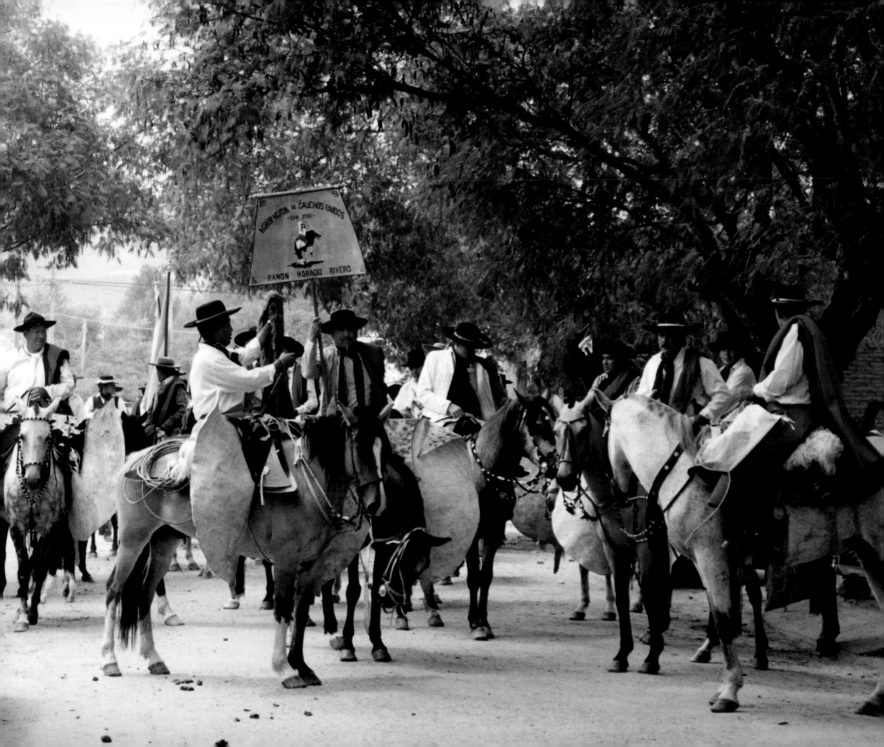

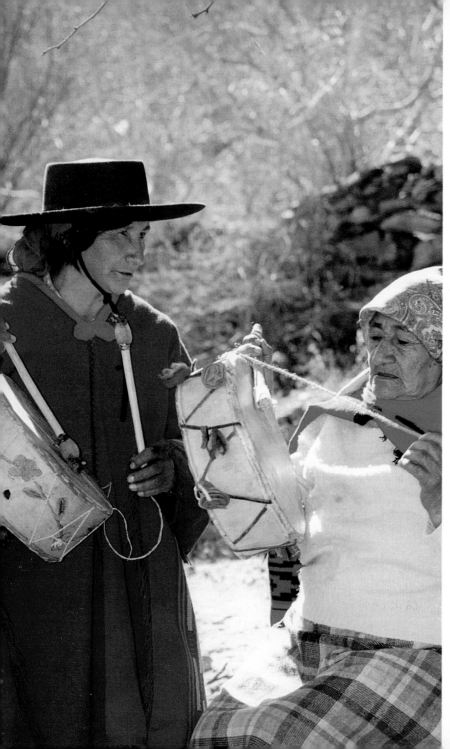

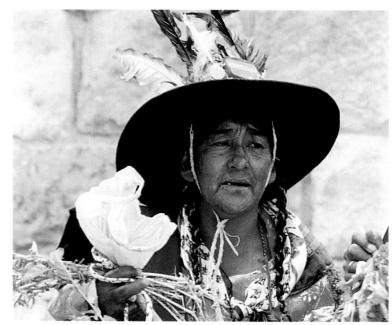

202

201- Paula Suarez y Justa Pastrana, copleras de Tala-Pazo. / *Paula Suarez and Justa Pastrana, coupleteers of Tala-Pazo.* **Oscar Paz**

202- Fiesta de la Pachamama en Amaicha del Valle. Las copleras inician el desfile cantando. Llevan en sus manos ramos de albahaca para repartir entre los participantes. / *Pachamama celebration in Amaicha del Valle. The coupleteers initiate the parade with their songs. They carry basil bouquets in their hands which they later offer to the participants.* **Graciela Lavado**

201

203- El Pujllay. Fiesta de la Pachamama en Amaicha del Valle, febrero de 2002. / *The Pujllay. Pachamama celebration in Amaicha del Valle, February 2002.* **Inés Frías Silva**

204- Doña Isidora Genoveva Vargas (92 años), Pachamama durante dos años (2000 y 2001). Dejó su trono en febrero de 2002. / *Doña Isidora Genoveva Vargas (92 years old), she represented Pachamama during the years 2000-2001 and left her throne in February 2002.* **Inés Frías Silva**

204

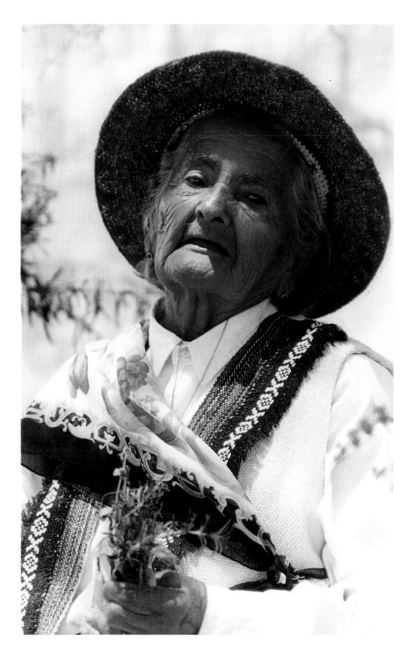

203

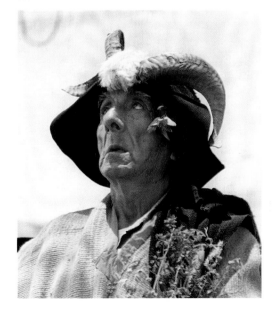

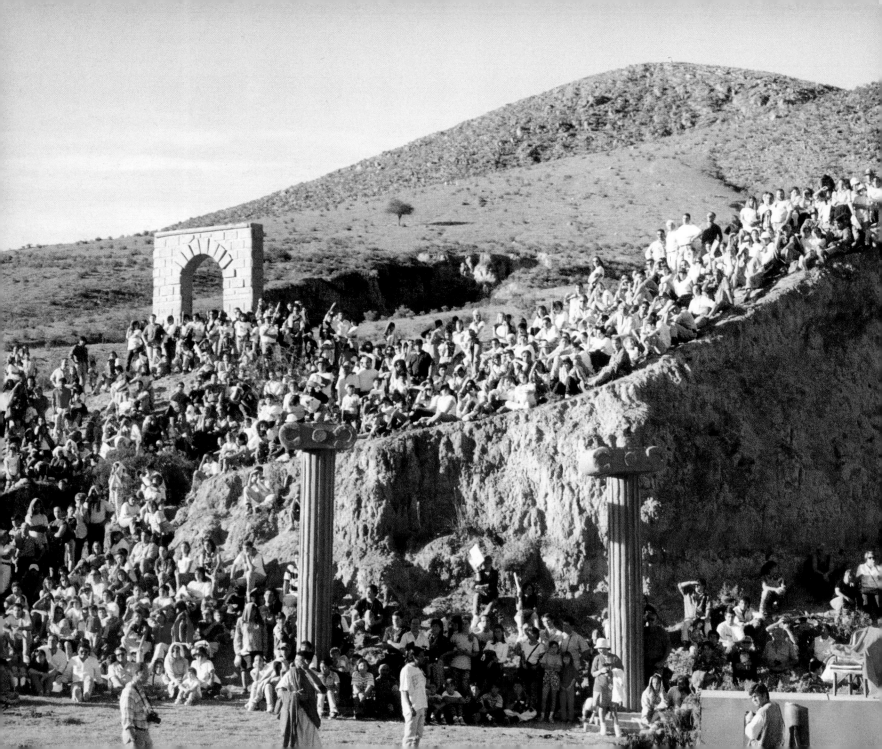

205- Representación de La Pasión (Semana Santa) en Tafí del Valle. / *Representation of Christ's Passion (Easter Week) in Tafí del Valle.* **Graciela Lavado**

206- Encuentro de culturas autóctonas en Tafí del Valle. El cacique boliviano prepara la ofrenda para el dios de la lluvia. / *Different local cultures meet in Tafí del Valle. The Bolivian chieftain prepares the offering for the God of Rain.* **Inés Frías Silva**

207- La coplera "Kika Avalos" representante de Amaicha del Valle junto al representante de un país hermano, durante el encuentro de Culturas Autóctonas. / *The coupleteer "Kika Avalos", who represents Amaicha del Valle , next to the representative of a neighbouring country, during the meeting of native cultures.* **Estela Ruiz**

206

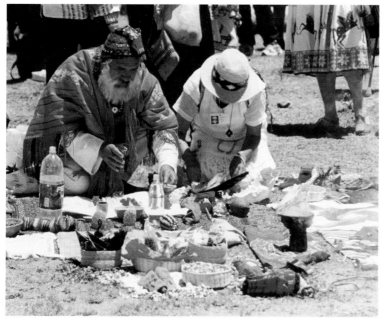

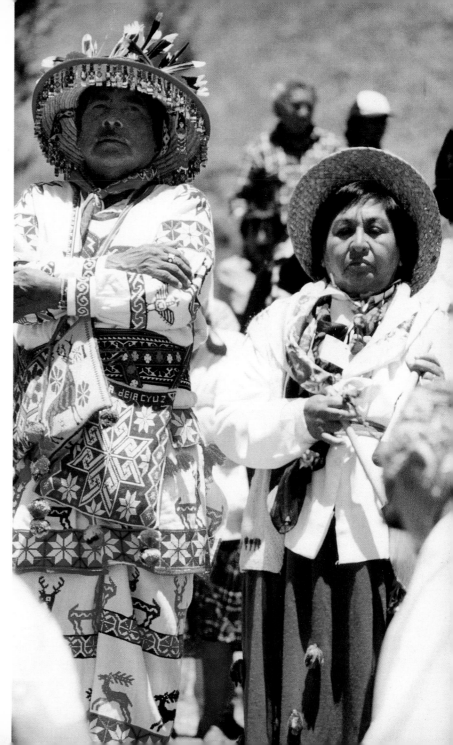

207

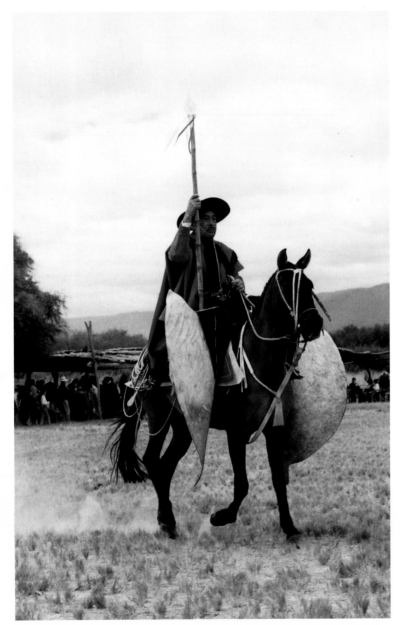

208

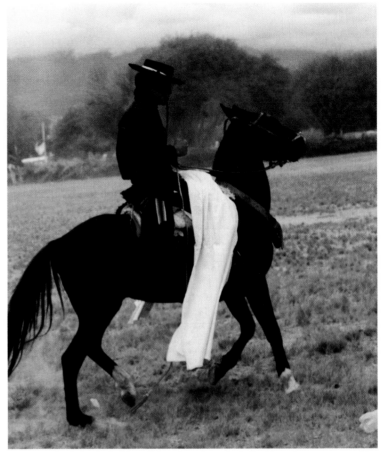

209

208- Norberto Bordón. Quilmes. / *Norberto Bordón. Quilmes.* **Tito Mangini**

209- Vestido de gala. / *In full-dress.* **Tito Mangini**

210- Atropellada de gauchos en Quilmes, valles calchaquíes. *Gauchos at charge in Quilmes, Calchaquíes Valleys.* **Tito Mangini**

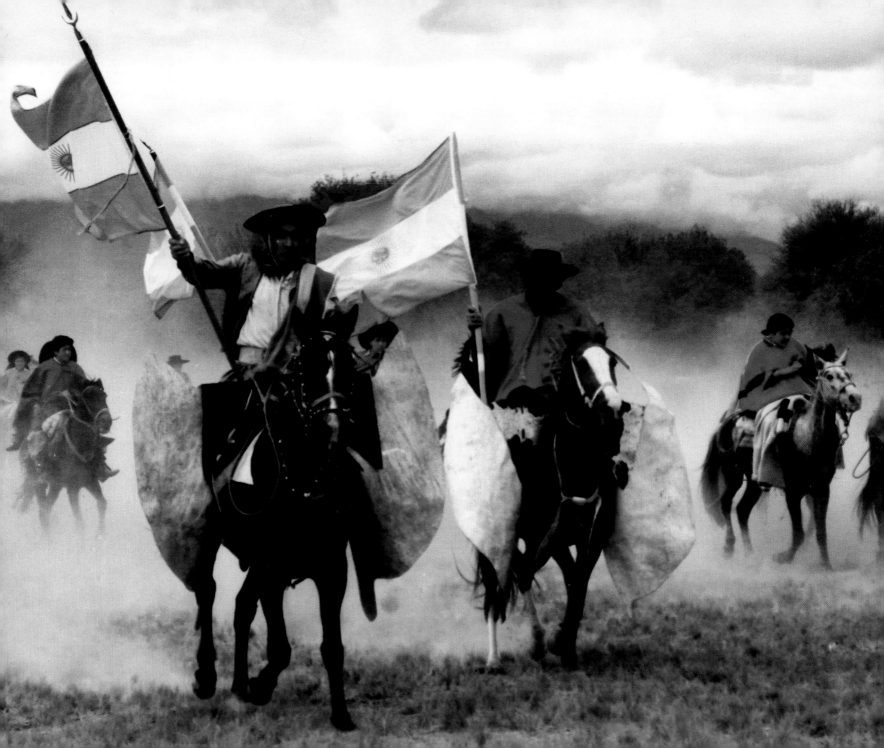

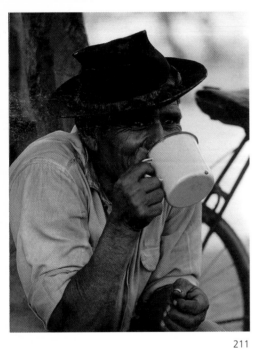

211

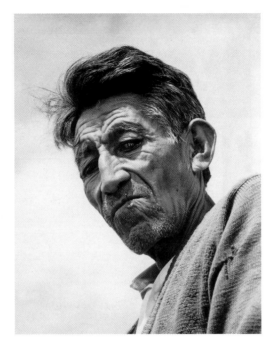

212

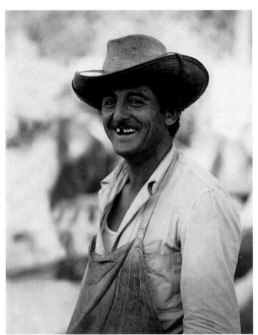

213

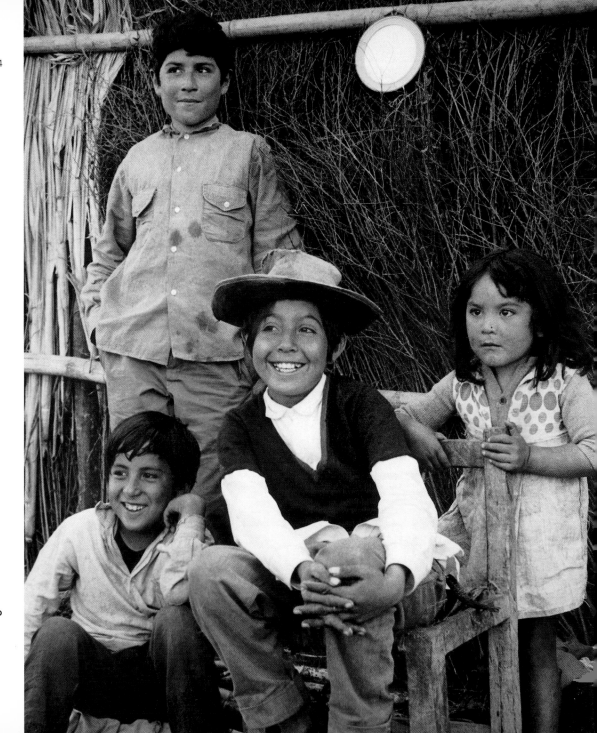

211- La hora del mate cocido. Obrero de zafra. / *Time for drinking mate cocido (local brew). Sugar cane harvester.* **Tito Mangini**

212- Don Valeriano Zazo, pastor de Amaicha. / *Don Valeriano Zazo, a shepherd from Amaicha.* **Tito Mangini**

213- El hombre en la zafra. / *Man in the sugar cane harvest.* **Tito Mangini**

214- Los hijos del zafrero golondrina. / *The sons of a temporary sugar cane harvester.* **Tito Mangini**

**Grupo Abierto Comunicaciones** agradece especialmente a los fotógrafos que hicieron posible que Tucumán esté representada en este libro.
Que el amor que transmiten sus imágenes sea una invitación a las personas de todo el mundo a visitar el Norte Argentino.

*Grupo Abierto Comunicaciones wishes to express special gratitude to the photographers for allowing Tucumán to be reproduced in this book.*
*May the warmth reflected in these photographs act as a beacon to atract people of all over the world to visit Northern Argentina.*

Patricia Bertini
Alberto N. Canevaro
Daniel Carrazano
Mario Cusicanqui
Efraín David
Bruno Diambra
Fernando Font
Alfredo Franco
Inés Frías Silva
Hector Heredia
Graciela Lavado
Tito Mangini
Roberto Martínez Zavalía
Daniel Más
Jorge Mercado
Luis Novillo
Oscar Paz
Francois de Rochembeau
Estela Ruiz
Ana Lía Sorrentino
Laura Terán
Ricardo Viola

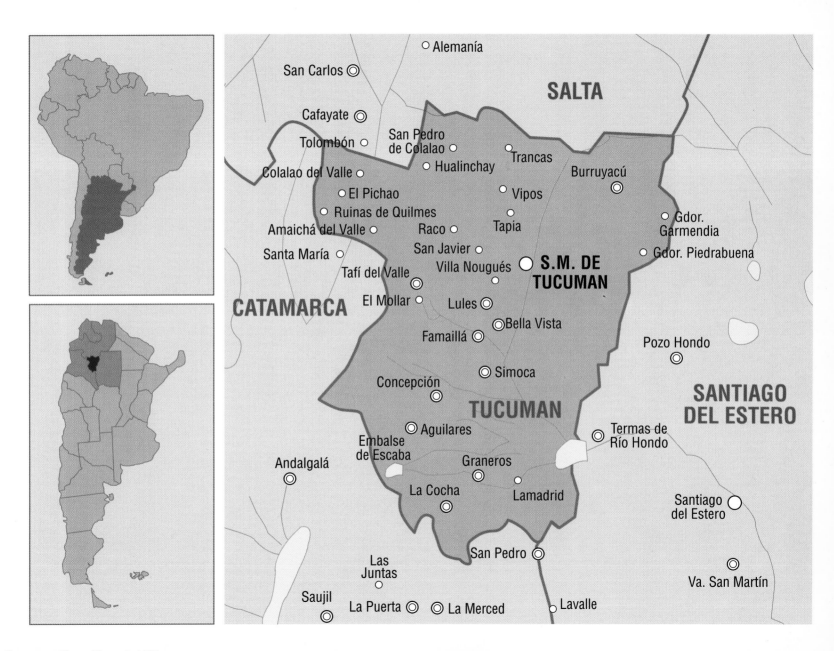

Alemanía

San Carlos ◎

SALTA

Cafayate ◎

Tolombón ◎

San Pedro
de Colalao ◎

Trancas

Burruyacú ◎

Colalao del Valle ◎

Hualinchay ◎

El Pichao ◎

Vipos ◎

Ruinas de Quilmes ◎

Gdor.
Garmendia ◎

Amaichá del Valle ◎

Raco ◎

Tapia ◎

Santa María ◎

San Javier ◎

Gdor. Piedrabuena ◎

Villa Nougués ◎

S.M. DE
TUCUMAN ◎

Tafí del Valle ◎

El Mollar ◎

Lules ◎

CATAMARCA

Bella Vista ◎

Famaillá ◎

Pozo Hondo ◎

Simoca ◎

Concepción ◎

TUCUMAN

SANTIAGO
DEL ESTERO

Aguilares ◎

Termas de
Río Hondo ◎

Embalse
de Escaba

Andalgalá ◎

Graneros ◎

Santiago
del Estero ◎

La Cocha ◎

Lamadrid ◎

Las
Juntas

San Pedro ◎

Va. San Martín ◎

Saujil ◎

La Puerta ◎

La Merced ◎

Lavalle

Realización Integral: Grupo Abierto Comunicaciones
Producido en Argentina en diciembre de 2002
Diseño: Editorial Abierta
Digitalización de imágenes: Ediciones Mayo
Fotocromía: Scan Press
Impresión: New Press
Traducción: Silvina Shakespear Miles
Editores: Jaime Smart y Franky Leonard

ISBN 987-1121-00-8 (Rústica)
ISBN 987-1121-01-6 (Cartoné)

Hecho el depósito que dispone la ley nº 11723

Av. Libertador 17882, Beccar, Buenos Aires, Argentina.
Tel: (54) 011-4513-4030 / Fax: (54) 011-4513-4032
gac@grupoabierto.com / www.libros.grupoabierto.com